总主编 许楗　副总主编 周冰

蒋维乐　边道欣　编著

New Era Art Design Series
新时代艺术设计系列

色彩基础

 西安交通大学出版社
XI'AN JIAOTONG UNIVERSITY PRESS

图书在版编目（CIP）数据

色彩基础/蒋维乐，边道欣编著.—西安：西安交通大学出版社，2023.5

（新时代艺术设计系列/许楗总主编）

ISBN 978-7-5693-2857-8

Ⅰ.①色… Ⅱ.①蒋… ②边… Ⅲ.①色彩学-高等学校-教材 Ⅳ.①J063

中国版本图书馆CIP数据核字（2022）第203805号

书　　名	色彩基础 SE CAI JI CHU
编　　著	蒋维乐　边道欣
责任编辑	庞钧颖
责任校对	李媽彧
责任印制	刘　攀
出版发行	西安交通大学出版社 （西安市兴庆南路1号　邮政编码710048）
网　　址	http://www.xjtupress.com
电　　话	（029）82668357　82667874（市场营销中心） （029）82668315（总编办）
传　　真	（029）82668280
印　　刷	西安五星印刷有限公司
开　　本	787 mm×1092 mm　1/16　印张9.75　字数154千字
版次印次	2023年5月第1版　2023年5月第1次印刷
书　　号	ISBN 978-7-5693-2857-8
定　　价	78.00元

如发现印装质量问题，请与本社市场营销中心联系调换。

订购热线：（029）82665248　（029）82668357

投稿热线：（029）82668525

版权所有 侵权必究

　　色彩与素描造型相比更具有绘画的表现性特征，它丰富了物象世界的色彩表现范围，是学生需要掌握的基础技能。色彩学习的目的是在理论基础上获取色彩感知能力，把握自然中的色彩变化规律所传递的情绪。色彩所使用的语言能充分体现人类公共活动，学生要学会用色彩语言去构建视觉的多样化，解决对造型空间及透视的塑造表现问题，将所学的色彩知识灵活运用到实际操作中，进一步理解色彩与造型的关系。

　　我们学习色彩，是因为它能够培养我们基本的观察能力、绘画能力、审美能力等。当我们学会在二维平面上塑造三维空间时，我们所具有的观察事物与再现事物的能力便得到了显著提高；当我们能够熟练地用色彩的语言进行表达与交流时，我们会发现自己比以往更容易学习其他造型艺术。

　　在色彩教学中，传统的教学内容、教学方法及整个教学体系都在一定程度上发生着变化。多种色彩样式的出现及各种对色彩的新解释很可能让学生感到不知所措。基于这些问题，编者在构思这本书的时候主要把握两个方向：第一，尽量避免将色彩问题引入艺术形而上学的讨论；第二，尽可能全面地介绍绘画中常见的色彩表现风格。

　　本书作为普通高校美术类专业教材，从色彩的基本概念出发，对色彩的基本理论及色彩在实操中的应用进行简要介绍，以期学生能够掌握一些色彩应用的基本方法和规律。

<div style="text-align:right">蒋维乐</div>

Contents 目录

第一章 色彩基础理论和实践　002
- 一、色彩基本概念　003
- 二、色彩演变历程　006
- 三、工具材料　041
- 四、绘画基本步骤　049

第二章 色调静物组合写生　054
- 一、色彩基本技法　054
- 二、单色塑造　062

第三章 冷暖静物组合写生　070
- 一、色彩的冷暖对比与色调和谐　070
- 二、静物写生的技法要求　073

第四章 补色静物组合写生　084
- 一、色彩的补色比较　084
- 二、静物写生的画面色彩问题　087

第五章 色彩风景写生　　096

- 一、光色变化规律　　096
- 二、画面的选景与构图　　100
- 三、画面的空间表现　　103
- 四、风景写生的画面问题　　109
- 五、色彩风景临摹　　112

第六章 个人风格表达　　122

- 一、表现风格与表现语言　　122
- 二、造型意识与创作　　130
- 三、个人风格的形成　　136

参考文献　　150

第一章　色彩基础理论和实践
Se cai ji chu li lun he shi jian

人类从远古时期就开始应用色彩，近代则开始出现独立意义上的科学的色彩学研究。色彩学研究首先是关于光、色的物理科学研究，其次是关于人类视觉规律的生理学与心理学研究，再次是关于色彩材料应用的光学、化学与数字科技研究。以上三类学科研究构成了当代色彩学与色彩设计实践研究的高层框架。色彩学研究的重要成果在艺术领域的色彩运用中发挥着重要作用，艺术家自己也研究色彩现象，但主要是经验性的，而色彩科学的研究更全面、系统、精确，艺术家能从色彩科学的研究成果中获益，并通过思想的解放与眼界的不断开阔一步一步取得革命性创造。

色彩学研究著作有很多，牛顿的《光学》、歌德的《色彩理论》、谢弗勒尔的《色彩和谐与对比的原则》、贝佐尔德的《色彩理论》、路德的《现代色素》等涉及的内容都非常广泛、深刻，本书只针对艺术入门的需要简要介绍一些基本的色彩理论成果。

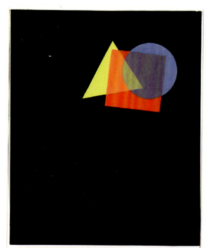

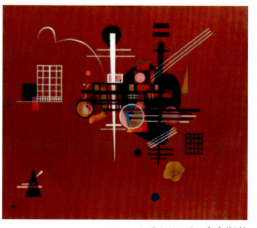

《点线面》 康定斯基

一、色彩基本概念

1. 色彩的光学本质

物体之所以有色彩，是因为有光的照射。物体反射出来的光作用于眼睛即产生色彩。物体吸收光或者反射光，反射的光刺激人眼并通过视神经传至大脑，最终使人产生对色彩的感觉。这一过程可表示为：光—瞳孔—视网膜—视神经细胞分析—视神经—大脑—色感。

色彩从根本上说是光的一种表现形式，光一般指能引起视觉的电磁波，即"可见光"，它的波长在红光的0.78微米到紫光的0.40微米之间，在这个范围内，不同波长的光可以引起人眼不同的色彩感觉，因此，不同的光源便有不同的颜色，而受光物体则根据对光的吸收和反射能力呈现出千差万别的颜色。色彩的这个光学本质引发了一系列问题，如颜色的分类（彩色与无彩色）、特性（色相、纯度、明度）、混合（光色混合，即加色混合）等。

可以说一切视觉表象都是由色彩和亮度产生，对事物形状和轮廓的界定也是从几个不同色彩区域推导出来的。三维立体感的明暗与色和亮度同宗，也就是说所谓的素描问题也是色彩问题。

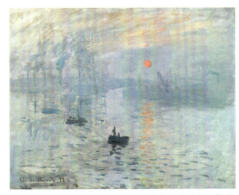

《日出·印象》莫奈

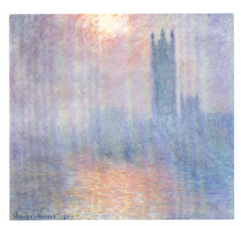

《伦敦国会大厦（太阳在迷雾中闪耀）》莫奈

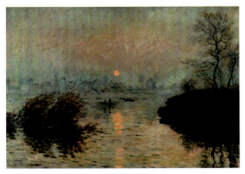

《拉瓦科特塞纳河日落，冬季效应》莫奈

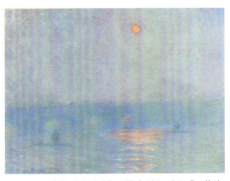

《滑铁卢大桥（雾中的阳光）》莫奈

2. 色彩的三属性

色彩的三属性，也称色彩的三要素，即色相、纯度和明度。

色相也称色度，是指色彩的相貌和名称。牛顿证明了白色光线中存在的光谱色调，并创造了第一个关于色彩之间关系的色环，色环上的分割段代表着他从光谱上分辨出的七种颜色，这七种颜色被称为原色。基于光谱，他的色环将白色放在中心，所有色调在圆周上时表现得最为强烈和艳丽，颜色向圆心接近时会逐渐变淡、转白。牛顿的色环是用文字描述的，并非通过色彩呈现，此后很多色彩研究者绘制了不同色环，呈现了各种不同的色相及其相互关系。而颜料色彩的调和与光的色彩是不同的，为了清楚起见，学习者可以借鉴一些更符合艺术学习的色环，如伊登色环。

色环最里面有三种最基本的颜色，即红色、黄色和蓝色。这三种颜色被称为三原色。原色是指不能经由其他色彩混合而成的色彩，反过来说，其他色彩可以由这三种原色混合而得。将三原色两两相互混合，会形成绿色、橙色、紫色，这三种颜色被称为第二次色，处于色环的中间部分。原色与相邻的第二次色混合，形成黄绿色、黄橙色、蓝绿色、蓝紫色、红橙色、红紫色，这六种颜色即第三次色或中间色。将原色、第二次色和第三次色依照相混的顺序排列成环状造型，则形成伊登色环。

色环由两个色系的色彩组成，一边是暖色，一边是冷色。暖色系色彩包括黄色、橙色和红色，冷色系色彩包括绿色、蓝色和紫色。冷暖色是根据色彩使人产生的心理感受来划分的。在色环上，凡是位于相对面的位置，即形成180度的两个颜色被称为互补色，如红色与绿色、蓝色与橙色、黄色与紫色等。互补色运用在绘画时对比强烈。

纯度也称鲜艳度、彩度，指色彩的饱和程度、鲜艳程度，即色彩的新鲜和混浊程度。未经调配的颜色纯度最强，调配后纯度就会变弱。调和的颜色越多，纯度就越弱，也越灰暗。将冷暖相近的色彩即色环中的相邻色或类似色（比如紫与蓝）相调和，其纯度基本不变；而将冷暖相远的色彩即色环中的对比色甚至互补色（如紫与橙黄）相调和，其色彩纯度就会降低，从而变灰。

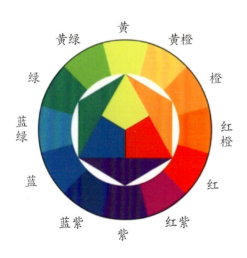

伊登色环

在各种颜色中，黑、白、灰没有彩度，被称为无彩色。每一个色相与黑、白、灰这类无彩色进行混合，彩度都会降低，混合得越多彩度就越低。纯度低的灰调色彩具有含蓄、悠远、宁静等效果；纯度高的鲜艳色彩则具有强力、突出、明快等效果。在画面的组织构成中，纯与灰的关系很重要，不同的纯灰色彩并置才能产生协调的对比。灰色或不饱和色并不是"脏"颜色，我们常说的画面"脏"主要是在色彩关系的处理上出了问题。

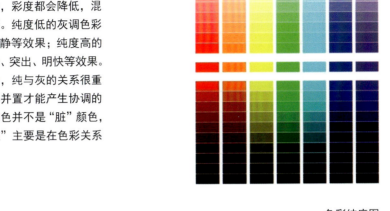

色彩纯度图

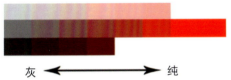

灰 ←――――→ 纯

明度是指色彩的明暗程度。各种色相的明度并不相同，如黄色明度高，紫色明度低。每个色相调入白色明度就会提高，调入黑色明度就会降低。色彩依附于形体表面，也就是说造型是色彩的载体，因而研究色彩就必须要研究物体的形体及明暗关系。另外，在画面中安排不同明度的色块也可以使画作表达出不同的情感，比如天空比地面明度低就会产生压抑的感觉。将色相、明度和纯度以立体方式呈现能使我们清晰了解三者之间的关系。

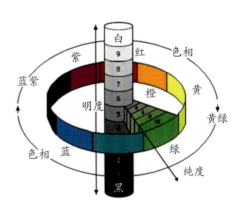

孟塞尔颜色系统

二、色彩演变历程

1. 中国绘画

战国时期的《人物龙凤帛画》和《人物御龙帛画》，出土时平放在椁盖板与棺材之间，因年代久远已呈棕黄色。

两幅画基本上运用白描手法，单线勾勒，线条流畅，但也有地方使用平涂，人物则略施彩色。画者使用金白粉彩，画中的人物比例合理，画面布局精当。画作想象丰富，表现出楚文化的风格。

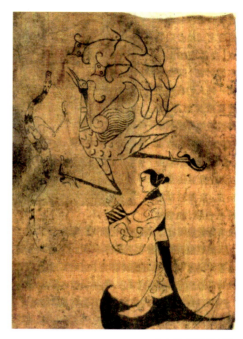

《人物龙凤帛画》

《人物御龙帛画》

漆画的构图繁缛而不紊，画面上富于抽象化的图形与几何纹案非常精美，极具装饰性。马王堆出土的漆棺上彩绘有云气异兽图，在通体复杂多变的云气纹中绘有九十多个生动、形态各异的仙人和禽兽，或挥动长袖，翩翩起舞；或满弦将射，而被射物则翘尾回首，惊恐奔逃；或托腮而坐，若有所思。凡此种种，形态匀称，活泼生动，具有强烈的感情色彩和运动感，形成了具有丰富想象的画面和富有音乐感、瑰丽多彩的艺术风格。绘画使用单线勾勒和平涂结合的手法，笔势活泼，富于变化。

第一章 色彩基础理论和实践

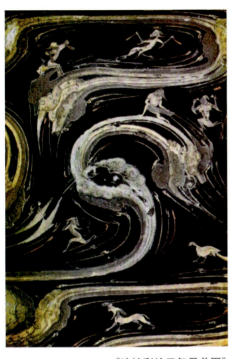

《漆棺彩绘云气异兽图》

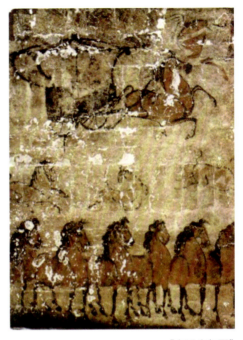

《车马出行图》

《漆棺彩绘云气异兽图》

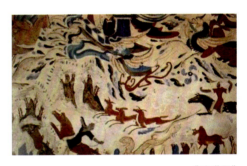

《狩猎图》

汉代的绘画在题材上已经很丰富，除了超时空的神话图式，还有历史故事、古圣先贤，因为此时"罢黜百家，独尊儒术"，儒家表彰忠臣、孝子、义士等，艺术表现出"成教化、助人伦"的价值趋向。此外还有反应世俗生活的现实题材，如生产劳动、自然环境等。

到了魏晋南北朝，色彩有了新的变化，壁画中出现了大量石青、石绿。这些颜料是矿物质颜料，色彩非常鲜艳，不是中原传统色彩观念逻辑下的产物，但影响了此后的中国画色彩运用，比如在宋代的青绿山水中，大量的石青、石绿用于描画山、树。

魏晋南北朝时期，社会动荡不安，文人避隐山林、寄情翰墨，促进了绘画艺术的发展。这一时期从事绘画的主力仍然是工匠，但已出现了第一批有史料记载的画家，如曹不兴、卫协、顾恺之。顾恺之的作品标志着中国绘画进入成熟的阶段。他提出"传神"的审美要求，表明画家的自觉认识达到了新的高度。

《五百强盗成佛因缘》

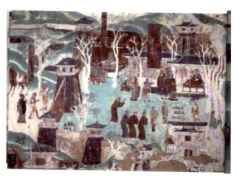

《国王求法》

隋唐时期，政治统一、经济繁荣。这样的背景造就了昂扬、进取、乐观的时代精神，文化艺术也繁荣发展。这个时期除了宗教画、人物画之外，还出现了独立的山水画、花鸟画，同时出现了水墨的表现形式。

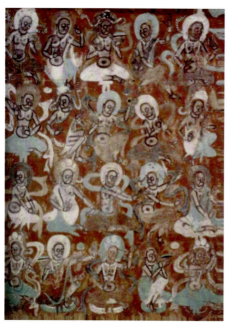

《听法菩萨》

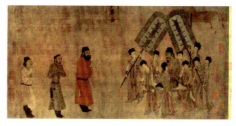

《步辇图》 阎立本

之后不少画家也在创作中吸收吴道子的绘画特点，如元代永乐宫壁画、明代法岗寺壁画等都体现了"吴带当风"的风格。敦煌壁画中的《维摩诘经变图》，亦被认为是承袭了吴道子的画风。

《维摩诘像》

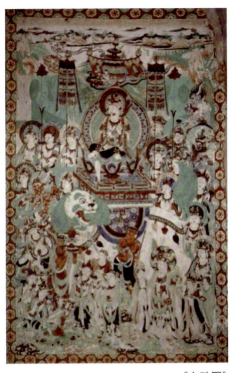

《文殊图》

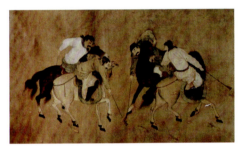

《马球图》

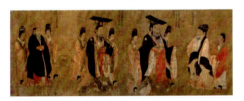

《历代帝王图》 阎立本

盛唐画家吴道子在绘画上不落俗套、大胆创新，被称为"画圣"。张彦远认为"山水之变，始于吴，成于二李"，可见其成就之高。吴道子的成就首先表现在宗教绘画上，其笔势圆转，人物衣服飘带如迎风飘扬，后人称为"吴带当风"。这种衣纹的运动体势需要用笔快而有力，线条粗细变化有致。这与他对书法的领悟有关。

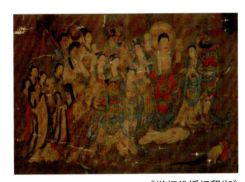

《燃灯佛授记释迦》

第一章 色彩基础理论和实践

唐王朝经过近百年的发展，政权稳定，经济富足，绘画从初期的政治事件描绘转向日常生活。以张萱、周昉为代表的仕女画，人物造型准确生动，在心理刻画与细节的描绘上超过了前代的画家。

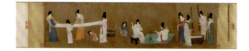

《捣练图》 张萱

《丹枫呦鹿图》 徐熙山水画

《明皇幸蜀图》 李昭道

五代山水画较唐代山水画有显著的进步。画家深入自然，创造出真实生动的北方崇山峻岭和南方秀丽山川。五代也是花鸟画发展的重要时期，以徐熙、黄筌为代表的两大流派，确立了花鸟画发展史上的两种不同风格——"黄筌富贵，徐熙野逸"。黄筌的富贵表现在对象的珍奇，画法工细、设色浓丽，显出富贵之气；徐熙则落墨为格，杂彩敷之，略施丹粉而神气迥出。

宋代绘画是中国绘画艺术发展的高峰。它所反映的广泛的现实生活内容，在古代绘画史上极为突出。

宋代绘画运用多彩、优美的艺术形式，创造了许多艺术表现手法。元明清绘画中的风格样式及理论大多可在宋代绘画中找到根据，表现了宋代中国绘画的成熟与高度繁荣。宫廷绘画注意真实而巧妙的艺术表现，有着高度的写实能力及富丽堂皇的效果。文人士大夫绘画在主观的表达和笔墨效果的探索上尤有贡献。

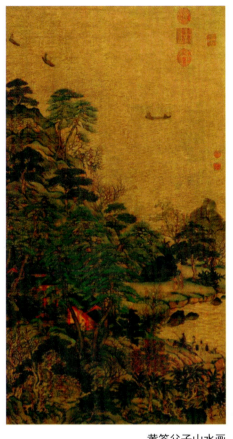

黄筌父子山水画

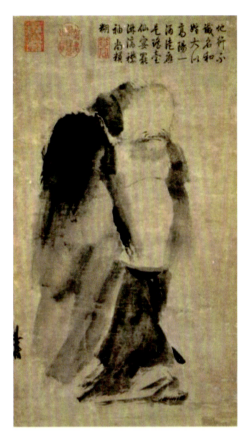

《泼墨仙人图》 梁楷

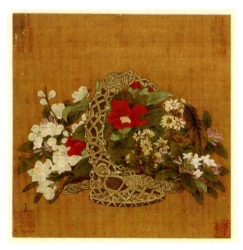

《花篮图》 李嵩

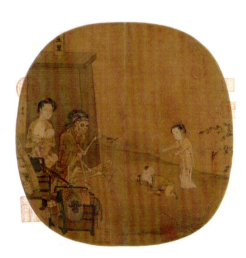

《骷髅幻戏图》 李嵩

元初赵孟頫开启一代文人画新风，注重取法唐人之古意，去宋"只知用笔纤细，敷色浓艳"，以书入画。元代文人画走向成熟。画上题字、作诗蔚然成风。除了水墨山水，设色山水也呈新貌。从宋代开始出现、由文人以其审美所改造而成的小青绿山水，色彩以淡雅的小青绿和浅绛色为主，追求意境上的高雅、淡远。

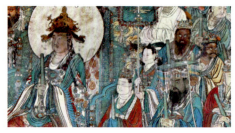

《永乐宫壁画（局部）》

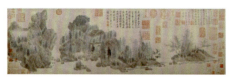

《浮玉山居图》 钱选

永乐宫壁画为道教壁画。近三百身群像，男女老少，壮弱肥瘦，动静相参，疏密有秩，在变化中达到统一，在多样中取得和谐。壁画中的神像虽然高度、朝向大致相同，但画面利用了不同的面部颜色、衣着和神态去表达不同神仙的身份、性格。袍服、衣带上的细长线条刚劲而畅顺，给人以迎风飞动之感，可以说是承继了"吴带当风"的传统，准确地表现了衣纹转折及肢体运动的关系，难度极高。由于采用矿物质颜料，壁画色彩经久不变，画面有着辉煌灿烂的色彩效果。用色以平填为主，纯度与明度对比强烈但不失主次关系，构成了有机的整体。

明朝时期，艺术领域中固守传统与破格创新并存。明代有欧洲传教士来中国传教，他们将西洋绘画作品携入中国，对中国绘画产生了一定影响。

明早期画者崇尚南宋画院的院体山水，以浙派为主；中期以后则是以文人画为典型的吴派占优势。其后，文人画家陈淳、徐渭、陈洪绶等作水墨写意花鸟画及人物画，别开新境。

《园林花卉图册》 陈淳

《王时敏像》 曾鲸

《湖天春色图》 吴历

清朝相对明朝更为专制的文化政策使复古主义开始兴起。绘画上，摹古得到统治者的支持并奉为正统；同时，一些富有创造精神的汉族文人画家继承明朝中叶突破传统的思潮，追求个性解放，敢破敢立。

重师古和规矩格法与重师自然和创新是清朝绘画的两大思潮。

《桂花紫薇图》 恽寿平

《阿玉锡持矛荡寇图》 郎世宁

《鬼趣图》 罗聘

进入近代后，随着民族资本主义在沿海城市兴起，城市经济进一步发展。画者也受到新的都市生活的感染，吸收外来艺术，用新的视野和心态进行艺术创作。这一时期的绘画关注生活，设色浓艳、画风热烈。

西方色彩理论是从科学的角度出发，研究自然，通过光与色逼真再现客观世界；而中国山水画则更重视画者个人主观情绪的表达。一些留洋画家将西方色彩理论的写实主义与中国传统相结合，丰富了中国画的色彩。

花鸟画的新貌是鲜艳浓丽的色彩。吴昌硕、齐白石、潘天寿等画家的很多作品笔墨雄浑滋润，色彩浓艳明快，造型简练生动，意境淳厚朴实。这些画家继承前人的写意技法并将其发展，色彩在湿笔的状态下富于流动变化。

《牵牛蜻蜓》 齐白石

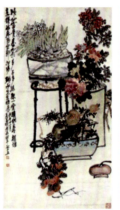 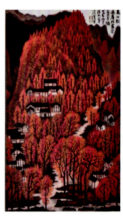

《神仙富贵》吴昌硕　《万山红遍》李可染

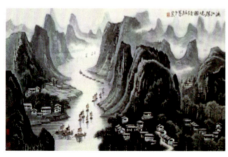

《漓江胜境图》 李可染

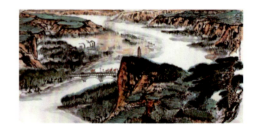

《延安之晨》 何海霞

第一章 色彩基础理论和实践

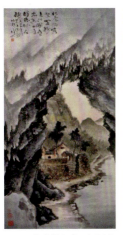
《碧落洞》高剑父

《幽谷图》张大千

《莲花峰》 刘海粟

《故乡的浮云》 林风眠

徐悲鸿是写实主义绘画的积极倡导者，他主张美术应以写实主义为主，虽然不一定为最后目的，但必须以写实主义为出发点。

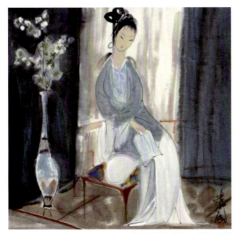
《读书仕女》 林风眠

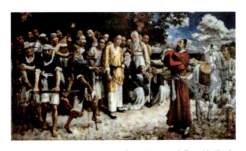
《田横五百士》 徐悲鸿

015

《少女像》 关紫兰

《甜酒》 张文新

《六匹马》 常玉

《静物》 王悦之

2. 西方绘画

（1）文艺复兴与古典艺术

在13世纪将要结束时，一位天才画家可以说改革了绘画艺术，他就是佛罗伦萨画家乔托。

乔托的作品在平面上塑造立体感，不再像中世纪的宗教画那样程式化地描摹人物和场景，而是充分表现人物的情感与动态，画面如同场景的再现，人物空间关系的处理变得真实。在图说文字的时期，画家往往重视画面布局而忽视事物的真实比例、形状，尤其是空间的表达。而乔托作品反映出的变化则是来自对现实的观察。此后，画家开始创作写生稿，将有生命之物转绘于其画上，不断探索人体结构、视觉法则……由此，中世纪绘画艺术宣告结束，绘画艺术进入一个辉煌的新时期——文艺复兴。

色彩在乔托的画作里已经没有了中世纪过分华丽和炫目的装饰感，而是有节制地依托于简洁的明暗。从衣褶和脸部的描绘可以看出明暗层次非常概括且对比不强。轮廓线鲜明，色彩丰富且不因为立体造型而失去完整性。

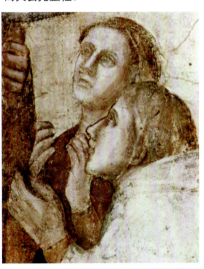

乔托作品

在文艺复兴早期，绘画色彩都体现出这样的特点：明暗层次简单概括，色彩鲜明丰富。此时绘画显然还没有完全舍弃色彩的表现力。过度强调明暗的表现通常会影响色彩的美，这一点在文艺复兴盛期表现突出。比如在衣纹的表现上，早期的画家是从白色逐渐过渡到纯色来烘托出立体感，而盛期则用从白到黑的丰富过渡来体现强烈的立体感。正是由于大量暗色、混合色的加入，色彩的魅力受到了压制。

在文艺复兴早期的画作中，较为概括、简洁的形体加上单纯的固有色产生了独特的审美效果，体现了中世纪的平面装饰化色彩向古典、厚重、含蓄色彩的过渡。一些画家从这样的色彩审美中汲取了不少营养，比如巴尔蒂斯就很推崇弗朗西斯卡。

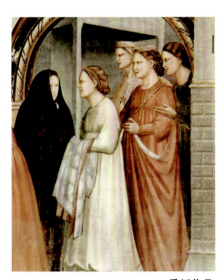

乔托作品

第一章 色彩基础理论和实践

017

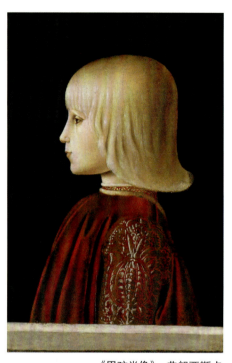

《男孩肖像》 弗朗西斯卡

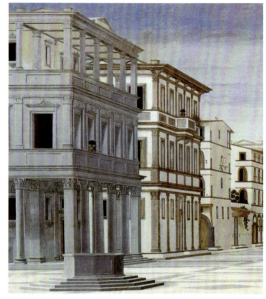

《理想城市》 弗朗西斯卡

在15世纪，杨·凡·艾克等画家改进了绘画的调和剂，为色彩的运用开辟了新的途径。这些画家一直自己配置颜料，将有色的植物或矿物夹在两块石头之间磨成粉末，在使用之前加上一些液体调和成黏稠状，这些调和剂的制作方法有很多，而中世纪时调和剂的主要配料一直是蛋清，这样制成的颜料干得较快，用其创作的画被称为蛋胶画。

油一直是北欧本土画家所使用的绘画媒介，只是在14世纪暂时被意大利丹培拉技法所替换。15世纪20年代和30年代，杨·凡·艾克和罗伯特·康平等佛兰德斯画家便已在壁画中以极为细腻的方式使用油彩颜料，但他们并未完全放弃蛋清的使用，大多数绘画都是用蛋清打底色，再往上逐层涂绘油彩。油的使用让绘画技术发生了巨大变化，油画后来也成为欧洲的主要画种。油是一种有光泽、黏稠的介质，可用于描绘各种色彩，色彩层叠可薄可厚，透明或不透明，在画作中着色、调色加上笔触的丰富变化可使得色彩效果极其丰富、无限细腻。然而这种新的材料技法也使色彩在绘画中更依托于素描。

《奥古斯特·德·皮尔特·布鲁日》 杨·凡·艾克

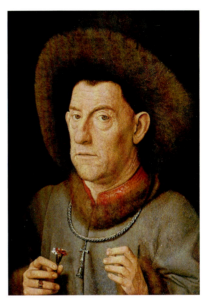

《粉红色男人》 杨·凡·艾克

《圣巴巴拉》 杨·凡·艾克

油画技法提高了画面的写实度，然而很多作品的技艺精湛程度表明绘画的秘密不止如此。科学思想的进步和光学技术的发展，使得15世纪的画家们大量使用了诸如小孔成像、暗箱等简单的光学器材来为自己的创作提供帮助，画面产生了类似于照片的真实感。16世纪以后艺术家的创作几乎都受到了光学投影效果的影响。

第一章 色彩基础理论和实践

学院教育在前期几乎只注重镜子般的再现能力，谓之"基本功"，但偏重培养这种能力的后果便是画者的开放性、创造性不足。15世纪的画家发现了这个问题并努力去解决它，比如佛罗伦萨画家波提切利的作品既表现美丽的形体，又不失整体设计的感染力。人物的准确性、立体感并不强，优雅的动作和线条才是画家着意要表现的。

16世纪初期，意大利的艺术领域诞生了达·芬奇、米开朗琪罗、拉斐尔、提香、乔尔乔内等著名艺术家，文艺复兴达到盛期，可谓"需要巨人也产生了巨人的时代"。佛罗伦萨的伟大作品清楚地展现了画家对人体解剖学、透视法的娴熟运用，画面造型精准，画风厚重、和谐。这些画作的色彩多呈中性色，这是由于画家注重素描的明暗变化，色彩表达主要通过固有色而实现。

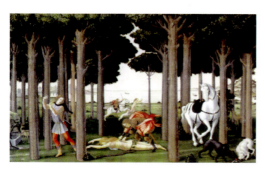

《老实人纳斯塔基奥的第二篇故事》 波提切利

壁画局部 达·芬奇

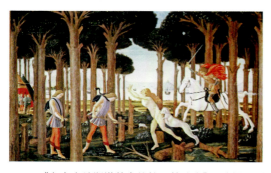

《老实人纳斯塔基奥的第三篇故事》 波提切利

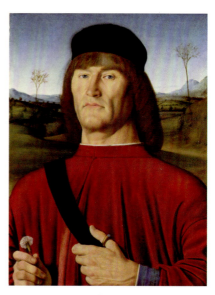

《安德里亚》 达·芬奇

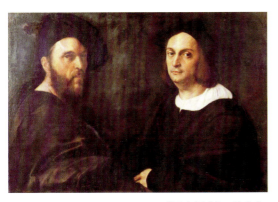
《两个男人》 拉斐尔

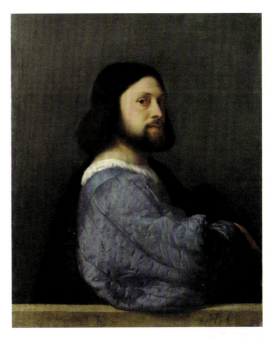
肖像画 提香

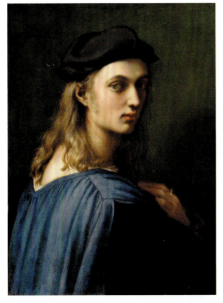
肖像画 拉斐尔

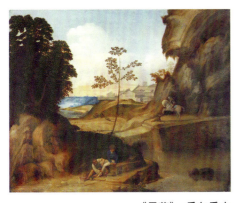
《日落》 乔尔乔内

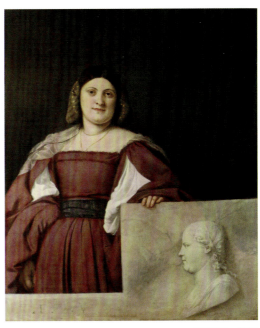
肖像画 提香

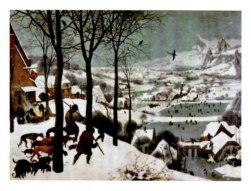

《雪中猎人》 老彼得·勃鲁盖尔

老彼得·勃鲁盖尔继承的是博斯的艺术风格。博斯是一位特立独行的画家,他将邪恶力量具体化。他的作品体现了绘画也可以在最真实反映现实的新时期反其道而描绘不存在的事物。在他的画中,想象中的魔怪被刻画得匪夷所思而又生动形象。博斯也被认为是20世纪超现实主义绘画的启发者之一。

16世纪最著名的弗兰德斯风俗画大师是老彼得·勃鲁盖尔,他善于思考,天生幽默,喜爱夸张的艺术造型,主要以农村生活为题材进行创作。他的作品不论是在题材、构图还是色彩上都呈现出新的面貌。画面安排动静相宜,使沉静的山野充满生机。山坡和地平线都以对角线形式交叉组合,从而构成伸向低谷的变化多端的斜坡,而浓重的树木类似剪影般屹立于前景,从而构成竖线。色彩以黑白色为主,产生极其强烈的对比。天空与水面是冷灰色的中间色调,再点缀以较高纯度的橙红色,形成跳跃的音符。于是,画面明与暗、纯与灰形成鲜明而丰富的节奏,产生装饰般的悦目感受。

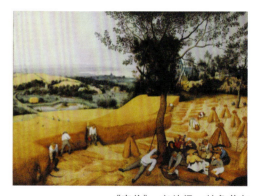

《麦收》 老彼得·勃鲁盖尔

格列柯的作品用色同样怪诞而变幻无常，作品中的人物造型以夸张瘦长的身形为特色。格列柯这种大胆的色彩处理及画作中戏剧化的场面直到第一次世界大战后才重新被理解与认可，人们发现他的作品竟有如此惊人的"现代性"。格列柯的艺术也影响了很多现代画家。

《裹蓝色丝绒头巾的女子》 格列柯

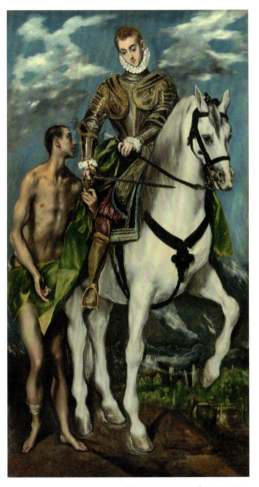

《圣马丁和乞丐》 格列柯

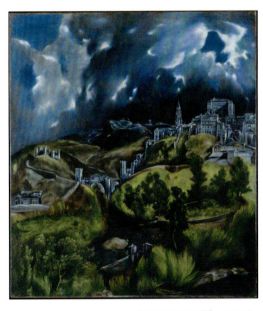

《托莱多的风景》 格列柯

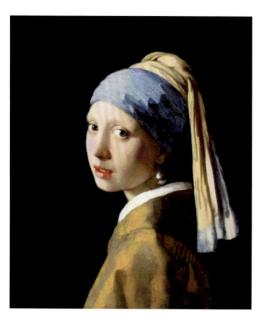

《戴珍珠耳环的少女》 维米尔

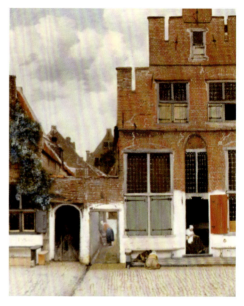

《小街》 维米尔

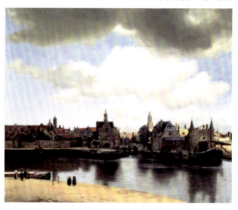

《德尔夫特风景》 维米尔

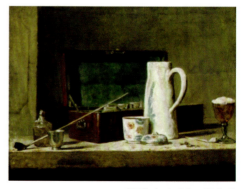

《烟杆与水壶》 夏尔丹

17世纪后，一些画家开始观察普通人的生活。维米尔的作品多描绘室内人物，画面的光与色非常柔和，作品呈现出静谧的氛围。近来有研究表明，维米尔是利用了光学仪器作画，这显然是他的作品具有独特风格的重要原因。

夏尔丹也描绘普通生活中的宁静景象，画面质朴，平实亲切，充满生活气息。夏尔丹与维米尔的作品都流动着朦胧的气韵，色调朴实而浓郁，极具魅力。

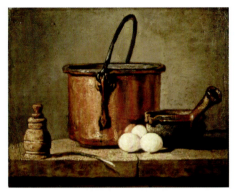

《静物：铜锅与鸡蛋》 夏尔丹

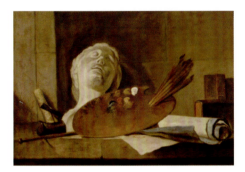

《绘画与雕塑的属性》 夏尔丹

德拉克洛瓦将他的色彩理论践行于绘画之中，既表现色彩的力量，又不以牺牲光和立体感为代价。他认为色彩的和谐可以通过自身的对比来调和，正如波德莱尔对他的评价："他的色彩具有自身的思想价值，它和涂饰的物体保持一定的独立性，所以他对色彩的表现力常能把我们引入旋律与和谐的梦乡。"

德拉克洛瓦在日记里写道："在色彩问题上，我考虑得越多，就越加相信，这种因反射而成的半色调是相当重要的东西，应当占首要地位，因为真正的色调，也即形成浓淡的色调，是由它形成的。此外，在赋予对象以性格和生命上，这种色调也起着重要作用。许多画派的画家教导我们，应该重视对光线的处理，而且他们自己在把半色调与暗面放上画布的同时，也把受光部分及时画上去，但这一切不过是种偶合。要是不掌握这个原则，就无法理解真正的色彩。"印象派的色彩革命就是在此基础上拆散了德拉克洛瓦仍要保存的坚实造型，进而完全释放了色彩。

《摩尼公爵的公寓》 德拉克洛瓦

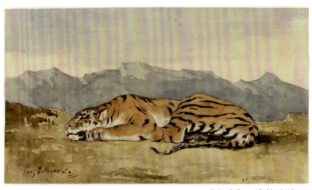

《老虎》 德拉克洛瓦

第一章 色彩基础理论和实践

比起模式化的棕色调，康斯坦布尔的色彩更接近绿色，柯罗则将绿色进行得更彻底，让观者的视觉似乎穿梭在真实的自然光之中。透纳善于描绘光与空气的微妙关系，并且不惜摧毁坚固的造型。他的很多画都表现出惊人的抽象感。透纳悉心研究海上光的强度、云彩和风雨的活动，在追求自然光的微妙差异中不断平衡色彩真实与明暗的对比，最终通过色彩表达出一种浪漫主义感情。

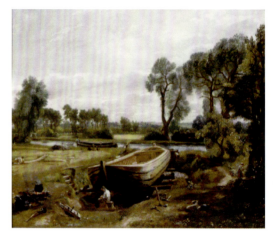

《造船》 康斯坦布尔

《阿夫瑞镇池塘和卡巴苏德之家》 柯罗

《摩特雷克平台》 透纳

19世纪初期的风景画主要表现光线氛围及空间的深度，但这一时期的画家已发现自然光下色彩的丰富性。有了这样对自然光的视觉感受，绘画开始凸显色彩自身的表现价值，走向印象主义。

（2）印象主义艺术

19世纪中叶，欧洲普遍确立了资本主义制度，社会生产力、科学技术得到了迅速发展。在这样一个宣扬理性主义、推崇科学的时代，人们开始以科学的方法观察、研究事物，探求事实的本原和变化的现象。艺术也处在这样的氛围中，在绘画领域则反映为现实主义。

现实主义画家不再只美化生活，而是忠实于描绘现实，既表现富人的休闲生活，又表现穷人的悲惨境遇。库尔贝、米勒等画家的现实主义反映的是社会性的主题思想，而这种描绘真实世界的观念在风景画中则发展为印象主义。

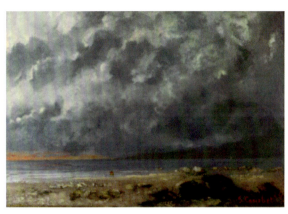

《诺曼底海岸》 库尔贝

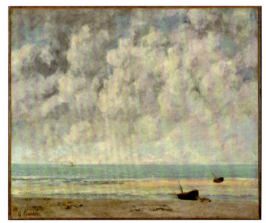

《平静的大海》 库尔贝

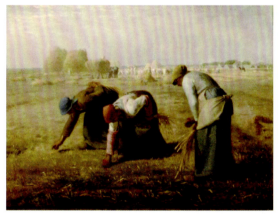

《拾穗者》 让-弗朗索瓦·米勒

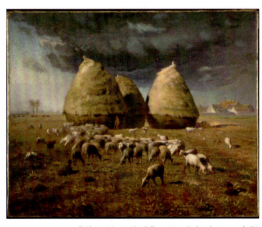

《秋天的干草堆》 让-弗朗索瓦·米勒

印象派画家并不承认他们遵循了谢弗勒尔所提出的色彩协调的观点。莫奈是极为反对各种理论的；毕沙罗阅读了谢弗勒尔的书并声称，自己的作品中不存在任何理论基础。只有点彩派画家明显受到了理论的影响。总之，印象派画家已经基于自己的观察和前人的色彩经验总结了一些解决画面色彩问题的方法，即使运用了色彩理论，也绝不仅是对理论的概念化表现。

马奈舍弃了传统绘画中的坚实造型和柔和色彩，在他的画中，形体直率简洁，色彩鲜明，无论在艺术表现还是观念上，马奈都称得上是印象主义的先驱。然而，马奈认为他并不是要革新或颠覆什么，只是"画我所见"。

马奈的绘画创作多以城市生活为中心，主要展现当时巴黎的景象。他的作品在色调中融合了某种生气，笔触大胆明快，第一眼看去只能分辨出两种强烈的色彩。明亮的色彩从深暗的色彩中凸显，没有精细的描绘。马奈偏爱威尼斯和西班牙画家，这体现在他对色彩的敏锐度及对黑色的大胆使用上。他经常毫不犹豫地从白色转到黑色，使其画作对比强烈而富有生气。

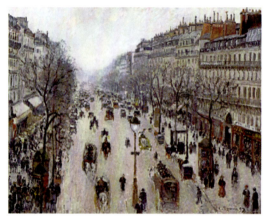

《蒙马特大街》 毕沙罗

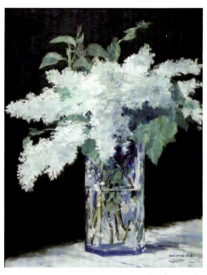

《花》 马奈

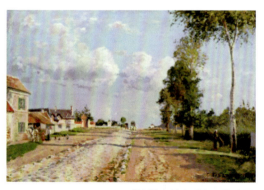

《拉斯库特之路》 毕沙罗

莫奈是印象主义画派的代表。印象主义追求自然的直观印象，这需要一双敏锐的眼睛。塞尚说："莫奈却有着怎样的一双眼睛啊？那是人类自有绘画以来最了不起的一双眼睛！"莫奈为了捕捉物体周围瞬息变幻的光影，会同时画多幅油画。他创作了很多系列作品，重复绘制同一主题，如干草堆、鲁昂大教堂、成行的白杨。他的目标在于表现不同时刻、季节及天气下的同一对象。构图基本保持同样的模式，画家也因此能够专心于色彩的处理。

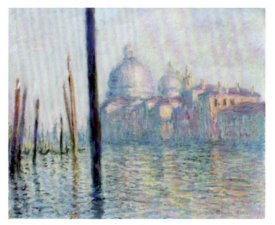

《威尼斯大运河》 莫奈

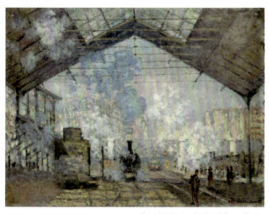

《圣拉扎尔火车站》 莫奈

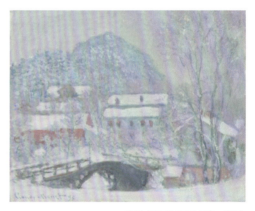

《挪威桑维克风景》 莫奈

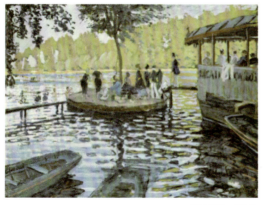

《蛙塘》 莫奈

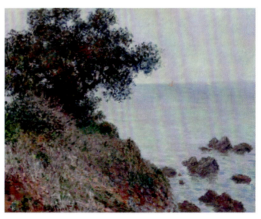

《中世纪海岸，灰色天气》 莫奈

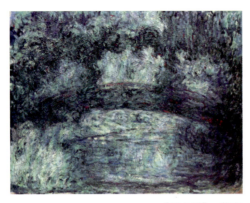

《日本桥》 莫奈

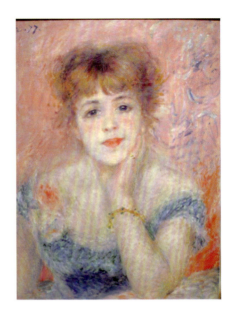

《珍妮·萨玛丽的肖像》 雷诺阿

雷诺阿最为人所知的是生动的人物画，这些画为暖色调，给人以幸福的感觉。雷诺阿把从创作对象那里所得到的赏心悦目的感觉直接表达在画布上，他曾说过："为什么艺术不能是美的呢？世界上丑恶的事已经够多的了。"

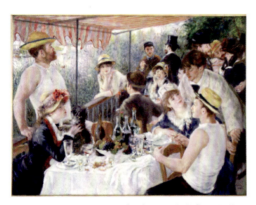

《游艇上的午餐》 雷诺阿

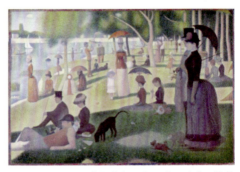

《大碗岛星期天的下午》 修拉

修拉想让画面获得古代艺术的永恒与伟大，他几乎把这个问题当作数学题来解决。他从印象主义绘画方法出发研究色彩视觉的科学理论，决定用非混合色的规则小点像镶嵌画一样组成他的画，这能使色彩在眼睛里（或者更确切地说是在头脑里）混合，而不失去强度和明度。

塞尚感觉到，由于印象主义者专心于飞逝的瞬间，他们会忽视自然的坚实和持久的形状。塞尚想要使画面重新获得坚实和永恒。他特别注重画面的色彩结构，强化形体的几何结构和体面结构。他的作品鲜明地体现了其艺术思想。画中的景物在色彩中隐现，景物的远近关系、空间关系完全被几何形体所替代，渐渐走向抽象。他的画对毕加索和马蒂斯产生了很大影响，人们能从他的画中看到立体主义的肇端。

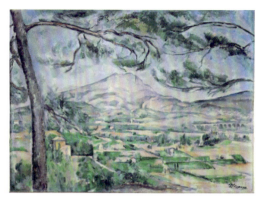
《圣维克托火山和大松树》 塞尚

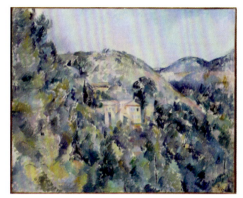
《圣约瑟堡风景》 塞尚

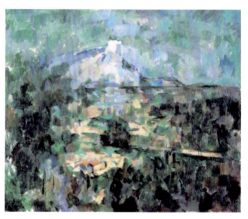
《从劳夫斯看到的圣维克多山》 塞尚

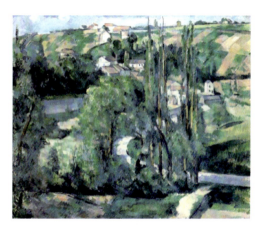
《庞托瓦兹的加莱山》 塞尚

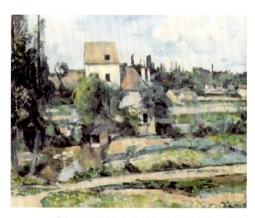
《庞托瓦兹的库鲁弗河上的磨坊》 塞尚

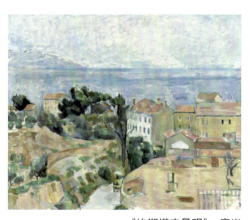
《埃斯塔克景观》 塞尚

凡·高认为，只有依靠强烈性和激情，艺术家才能表现他的感受，因而他的作品色彩饱满、热烈。

凡·高迷恋太阳，对他而言，黄就是太阳的颜色，是光和热的象征。黄色使他狂喜，使他入迷，于他而言已不再是调色板上的一种普通颜料，而是刺激他快感的力量。凡·高关于向日葵的画作所产生的艺术效果，与哥特大教堂的彩色玻璃一样五彩缤纷、绚丽夺目。

凡·高强烈而难以控制的情感主宰了他的画面，其作品日益具有表现主义特色。他用色彩来表达情感而非记录现实，具有象征语言的特点。

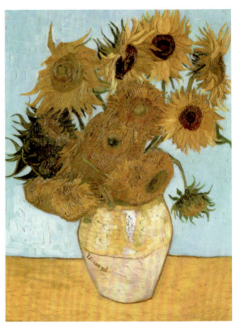

《花瓶里的十二朵向日葵》 凡·高

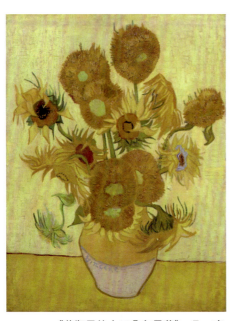

《花瓶里的十五朵向日葵》 凡·高

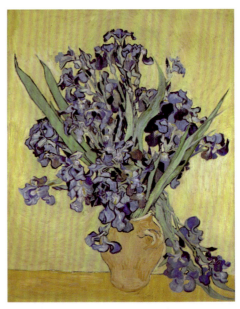

《鸢尾花》 凡·高

高更同凡·高一样反感现代文明，然而他逃离的方式更加激进，即去往野性未开化的自然世界。自从艺术家自觉地意识到"风格"以后，他们感觉到传统程式不可相信，讨厌单纯的技巧，渴望着一种由不是可以学会的诀窍组成的艺术；渴望着一种风格，使它绝不仅仅属于风格，而是与人的激情相似的某种强有力的事物。

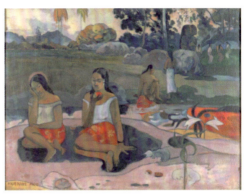

《神圣的春天，甜蜜的梦》 高更

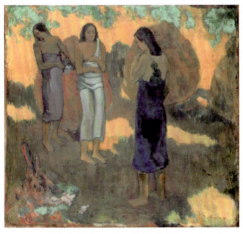

《黄色背景下的三位塔希提妇女》 高更

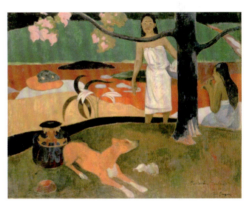

《塔希提牧民》 高更

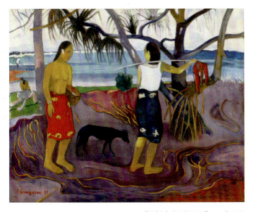

《潘达努斯下》 高更

从外在世界转向内心世界的倾向在19世纪晚期是普遍的。象征主义画家的目标也不是忠实地再现外部世界，而是借象征性的隐喻和装饰性的华丽表面来暗示他们所虚构的那些梦幻。象征主义画家根据回忆作画，不再"面对事物"，而是"恢复事物于想象之中"，通过简化去"综合"，使事物在想象中汇集而积聚之，于是"综合主义"的概念便登上艺术舞台。综合主义在之后与表现主义相混合，霍勒和蒙克的某些作品可以证明这一点。

象征主义代表画家雷东觉得印象派"毫无价值",他要探索"具有思想魅力的人性美",要通过象征性、隐喻性和装饰性的画面来表现虚幻的梦想以启示于人。简而言之,象征主义的哲学基础是神秘主义。对象征主义来说,重要的是反映个人的主观感觉,使人从现实中超脱出来,并将其引向虚无缥缈的"理念"世界。

《阿波罗战车》 雷东

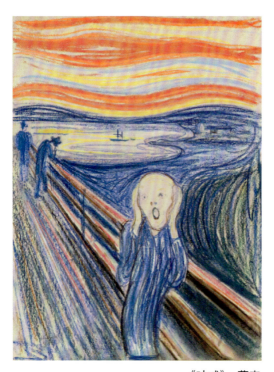

《呐喊》 蒙克

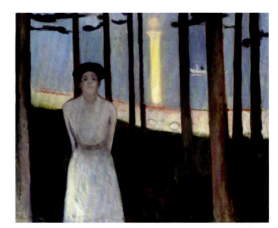

《声音》 蒙克

（3）现当代艺术

马蒂斯想要使自己的作品具有平衡、纯洁、静穆的特点，没有令人不安的、引人注意的题材，能够给予人精神的慰藉，让人从日常的辛劳中获得宁息。

他对自然中的形与色加以改变，表现色调愉快的纯净。他在平面性中编织的色彩造型让空间和光的感受变得不同以往。

正如马蒂斯所说："色彩有助于表现光，但这不是作为物理现象的光，而是那真正存在着的唯一的光，那存在于艺术家头脑中的光。作为一种明确的需要，每一个时代都有自己的光、自己对空间的特殊感觉。"

马蒂斯晚年所创造的剪纸拼贴艺术则是走向了色彩形态表现的极致。

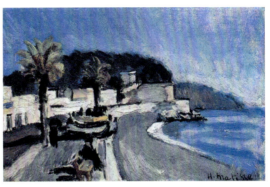

《英国海滨大道》 马蒂斯

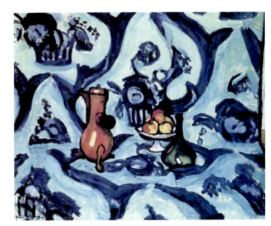

《蓝色桌布静物》 马蒂斯

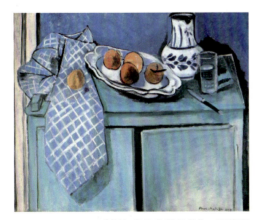

《绿色餐具旁的静物》 马蒂斯

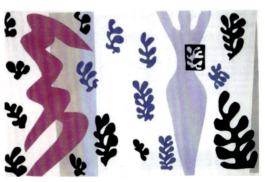

《投掷刀》 马蒂斯

原始艺术和中世纪艺术中的色彩表现力使卢奥深受启发。卢奥用色彩反映他对所闻所见的激愤之情，赋予艺术崇高的价值。

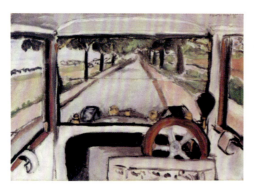

《车内》 马蒂斯

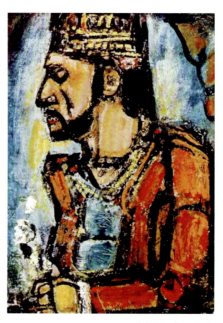

《老国王》 卢奥

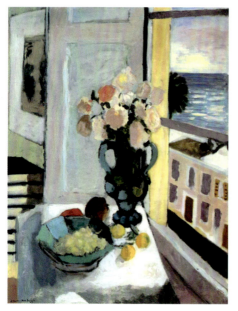

《在窗口前面的花》 马蒂斯

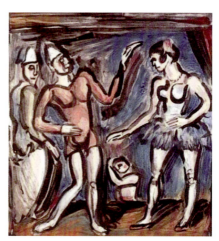

《阅兵》 卢奥

卢奥注重灵魂深处的追问和精神救赎，他借用了中世纪彩色玻璃画的色彩图式来表达他的宗教情感。他反复描绘基督和圣徒的形象及马戏团丑角，用强烈的黑线勾画轮廓，轮廓中的色彩浓郁。

康定斯基认为具有对象性的大自然是一种不能透析的神秘世界：我们在自然中见到的一切，皆是假象；我们从自然所识知的，是实践生活里的合目的性的表象，所以用这类视觉及表象的图形符号，绝不能接触到自然本身；我们在这个假象的世界里所称之为美的或表现的，只是一种感性的舒适或庸俗的情调刺激。

康定斯基认为应当把物从实用性、合目的性中抽离，而色彩及形状本身就能够引起强烈的心灵回响，其神秘性就如同那隐秘的真正自然。于是康定斯基抛弃可辨认的、物质的形态，将画面彻底变成色彩与形状的抽象图景。

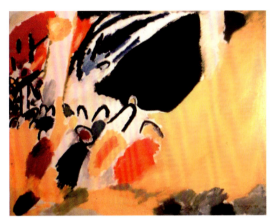

《音乐会》 康定斯基

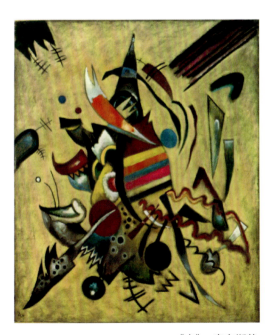

《点》 康定斯基

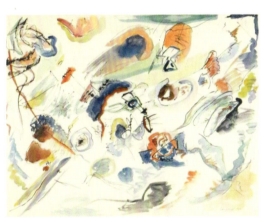

《水彩画》 康定斯基

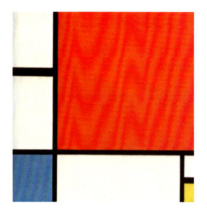

《红、蓝、黄的构成》 蒙德里安

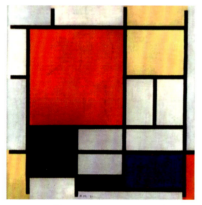

《大红色的平面构成·黄色·黑色·灰色和蓝色》 蒙德里安

在马列维奇、罗德琴科、克莱因等画家的抽象画中，出现了极为抽象、简化的色彩和形式。马列维奇的黑色方块和克莱因自创的一种蓝色还获得了专属的名字和地位。

这些作品使色彩从能见方式转化为色彩的能指与所指，色彩即内容、意义。色彩成为物质化的颜料本身，画面成为颜料的自在自为。

这是一种色彩本身就是画面的内容、形式及意义的绘画，它必将成为自由转换的装饰，也必将融于技术时代日益庞杂、扩张、堆砌的色彩图像景观之中。

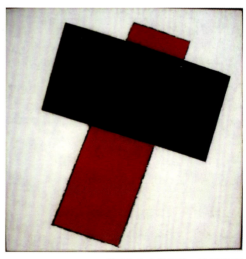

《至上主义构图》 马列维奇

蒙德里安说："我感到'纯粹实在'只能通过纯粹造型来表达，而这纯粹造型在本质上不应该受到主观感情和表象的制约……"他的纯粹造型是极为抽象的几何形状，方块的抽象画是他的代表作。他认为不应考虑主观情感，而要追求一种充满理性的平衡，所以他的抽象绘画被称为冷抽象。

现当代艺术中依然有很多画家在寻求素描与色彩的平衡。

早期为野兽派的德朗就看到了色彩表现存在的问题，他说："我们到现在只注意到颜色，而素描是同等重要的。"于是他感到，"所有我所做的都还太轻率，我希望做出比较安稳、固定和精确的东西"，所以他后期的作品更具坚实感和厚重感。

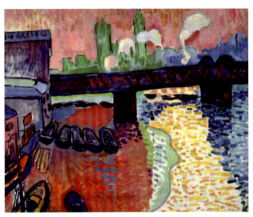

《伦敦查林十字桥》 德朗

立体主义者也试图为绘画重新找回造型的表现价值，而实际上他们创造了新的造型语言。他们吸收塞尚的形式构成，开始摧毁自然的一切界域并将其在画面上重新组合，将造型从个别、特殊的事物纯化为具有抽象性和普遍性的几何形式。

这个时期还有很多具象甚至写实的绘画，它们观念、面貌不一，色彩不像抽象性强的绘画那样绚烂，而是更具丰富性和稳定感。

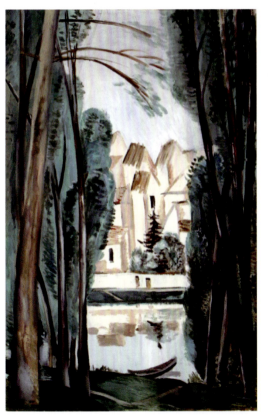

《岸边有一艘船》 德朗

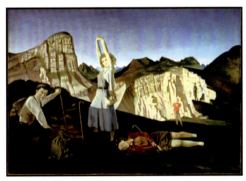

《山》 巴尔蒂斯

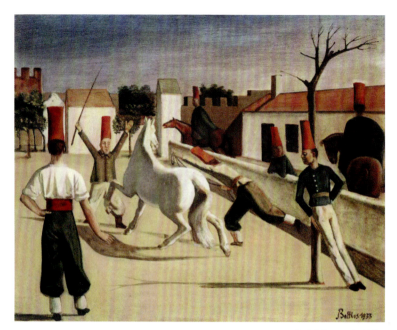

《兵营》 巴尔蒂斯

《窗前的少女》 巴尔蒂斯

三、工具材料

不同的工具、材料有着不同的特点，了解并掌握它们的使用方法才能在表现绘画对象时充分发挥其作用，取得理想的画面效果。

1. 水粉、丙烯、水彩画

（1）画笔

画笔有不同的材质。狼毫、羊毫等软毛笔弹性好，有很强的吸水性，较容易连接上下层色块，可以进行写实性塑造刻画，适合表现湿润、柔和的效果。尼龙笔由极细的尼龙纤维制成，弹性强，耐摩擦，对颜料的吸收力较差，只适合水性颜料，用尼龙笔作画笔触清晰、平整、轻薄。硬毛笔(如猪鬃笔)的特点是挺、硬，不易吸收水分，笔毛单根独立、不拢抱，着色时常会留下鬃毛印痕，能挑起浓稠的颜料，较适合厚涂画法（当然薄厚皆可），多用于厚实、有笔触肌理的画法。

笔有大小不同的型号，最大的是板刷，主要用于画大面积色彩，铺大色块，制作大笔触肌理。板刷也有不同大小，有时小板刷与大号画笔相当，相对画笔更加松软，适合松动地画大面积色彩。大号画笔用于画大面积的色块，小号画笔用来画细节及点与线。

笔头有不同的形状。圆形画笔笔尖较钝，笔触较圆润柔和，侧锋使用能出现大面积的模糊色晕，也可用于点彩技法。小号圆形画笔可用来勾线。

扁身平头画笔主要用于表现宽阔的笔触，转动笔身或使用不同的力度也可产生不同粗细、形态的笔触，用平头侧边可画出粗糙的线条。

扁身圆头的榛形画笔，又称"猫舌笔"，兼有圆头、扁平头两种画笔的特性，适用于表现曲线状的笔触。

扇形画笔呈扁平的扇状，笔毛稀疏，用于湿画法中的轻扫与刷，或柔化过于分明的轮廓。喜欢薄画法的画家常使用这种画笔。

笔触技法是通过运笔的不同方向与力度来实现的，丰富的技法可以帮助实现不同的绘画效果与风格。

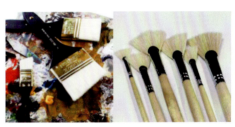

板刷　　　　　　　　扇形笔

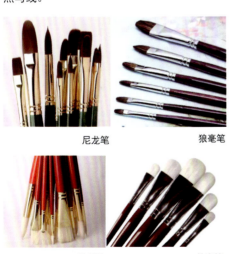

尼龙笔　　　　　　　狼毫笔

猪鬃笔　　　　　　　羊毫笔

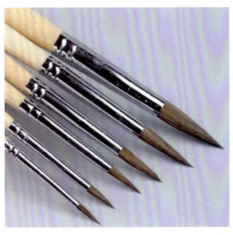

勾线笔

（2）颜料

水溶性颜料用水进行稀释调和，适用于不同薄厚的画法，干燥快速。初学者常用水溶性颜料进行色彩训练。

水用于调和、稀释、洗涤颜料。尽管用水稀释颜色可以达到提高颜色明度或者降低颜色纯度的效果，但在作画时通常是用白色进行调和来达到这种目的。掌握不好用水量容易使颜色暗淡、脏。水分的干湿度要合适，过多的水分会使颜色流淌下来，使画面变花，有时还会在纸面上出现点状的色粒，出现色彩纯度不足的现象；水分过少会显得干枯、不润泽，颜料也会变厚，这样大面积上色时也会出现不均匀的现象，太厚的色层还容易开裂、剥落。

白色是颜料中不可缺少的颜色，在画中调入白色可以加强画面的厚实感和绒面感，产生丰富的色彩变化。但白色如果用得太多或太干，会使画面蒙上一层令人生厌的粉气，这是由于丧失了鲜明的明度和纯度对比而产生了灰暗、浑浊。暗部尤其要画得透明，更不宜多用白颜色。

绘画时不需准备过多颜色，使用三原色与黑白色就可以调出丰富的色彩。但出于减轻难度和便捷，画者也可以选取较多颜色。常见的颜色主要有白色、柠檬黄、中黄、土黄、大红、深红、玫瑰红、土红、熟褐、赭石、湖蓝、群青、普蓝、钴蓝、草绿、翠绿、青莲、紫罗兰、黑色等。而随着颜料工业的发展，近年来出现了各种灰调色彩，颜色的种类越来越丰富，这也意味着自行调色的复杂性降低。

水彩颜料　　　　水粉媒介剂

水粉颜料　　　　丙烯颜料

丙烯媒介剂　　　　水彩媒介剂

虽然丰富的颜色种类使画者作画更为方便，但画者也需要警惕其带来的问题。大量的所谓高级灰会减少学习者调色的主动性，使其调色能力得不到很好的训练。更重要的是，颜色的变化是无穷的，自己调配的色彩具有直接的感受，甚至有时能产生意外的效果。另外，即使是调制同一种色彩，每一次调配的比例也不可能完全相同，这一切都是绘画的魅力所在，也是产生个性化风格的重要原因，而直接使用现成的颜色就缺少了这种敏锐、细腻的调色体验，使得画面变得千篇一律，缺少生气和个性，而且掌握不好这些亮灰色还容易使画面粉气。

水彩颜料透明度高，色彩重叠时，下面的颜色会透过来。与水粉不同，水彩中水的使用极其重要，很少用到白色，减弱颜色的纯度和提高颜色的明度主要靠水来实现，所以水彩画的色彩透亮、润泽且变化丰富。

丙烯颜料具备水粉颜料的所有优点，同时克服了水粉太厚易裂开、剥落的缺点，可以更多层地覆盖，而且色彩饱和度高，不易变色，可以长久地保存。除了水以外，丙烯颜料还有一些专用的调和剂（媒介剂），有的可以稀释颜料，增加颜料的透明度；有的可以延缓干燥的速度；有的可以在画面干燥后用于上光。

（3）画纸

画纸一般要质地坚韧，不能太薄，以吸水性不太强为宜，表面不要太光滑，避免颜色厚重时易脱落。画纸的颜色一般为白色。对水粉画纸的质量要求不像对水彩画纸那样严格，因为水粉画纸的纸面基本上是被色层遮盖掉的，但是纸质、纸纹和纸的本色与色彩效果、表现技法效果仍然有一定的关系。

吸水性太强的纸色彩效果灰暗，太薄的纸上色后会产生凹凸皱纹而不平整，太光滑的纸不利于颜料的附着，有色纸则对初学者而言不好控制。

水粉纸、丙烯纸、水彩纸、素描纸以及其他平面的材质（如布、木板、玻璃等）都可以用于色彩练习，当画者达到一定水平后，可以尝试探索不同材料的特性，发挥其独特的表现功能，从而获得别致的艺术效果。

水彩用纸要求吸水性较好、磅数较厚、纸面的纤维较多，这样可避免纸张因重复涂抹而破裂、起毛球。用丙烯作画则可以用水彩纸或油画布。

画布板

绘画木板

（4）其他

调色盒（颜料盒）主要用于贮放颜料，也可作为调色盘使用。要注意水粉调色盒和水彩调色盒的区别：水彩调色盒格子浅、容量小，不宜作水粉画使用；水粉画颜料的消耗量比水彩要大得多，所以颜料盒中贮放颜料的格子容量要大。

常用的调色盒有两种：一种兼有调色、盛色功能，盒盖和盒身均为白色塑料，盒盖可用来调色；另一种只有盛色功能，盒盖为软胶皮，因此需要再准备一个调色盘。可以选择较大号的调色盘，调色时更方便。

调色盒内的颜料盛放顺序可以参照色环将暖色系和冷色系分开，这样在调色时便于快速找到色彩的位置。

吸水布（或海绵）在作画过程中能帮助画者控制画笔中的水分和色彩分量，也可以用来抹去画笔中残留的颜料，避免将残余的颜色都洗入水中，导致调色用水混浊。作画结束后，还可以将吸水布洗净放在调色盒上来保持盒内颜料的湿润。除了用湿布保护调色盒，还可以通过在颜料中加入适当的水来保持湿度。水的多少由颜料将搁置的时间决定，如果第二天就使用，需要的水分少，则可以用喷壶来喷水。画水彩时，画面色彩常需要保持湿润以更好地衔接上下层色彩，此时喷壶的作用也更为明显。

颜料盒　　　　　调色盘

水桶　　　　吸水布

水桶用来盛水，绘画用的水桶通常可以折叠以方便携带。有的水桶中间有隔膜，这样可用一边的水来洗笔，以使另一边的水保持干净，用来稀释颜色。

吸水海绵　　　　喷壶

美工钉

停止作画后,油画笔应及时清洗,以免颜料干在笔毛上,长期不用时应彻底清洗并用纸封存。清洗画笔时,先将笔上的颜料擦拭干净,然后用松节油清洗。可准备两个盛松节油的广口瓶,一个用于初步清洗,除去画笔上存留的颜料;另一个用于进行第二次清洗。用松节油清洗后,将笔蘸清水或温水在肥皂上摩擦,用手指挤压或在手心里转动笔毛,重复上述动作直到皂沫变白。

颜料清洗完毕后,用清水涮干净笔毛里的洗洁剂,挤尽水分,用报纸等废纸按笔形包好备用。包笔主要是为了固定笔毛形状防止其变形。笔干燥后方可再次使用。

2. 油画

(1) 画笔

前文提到的用笔同样可以用于油画。油画可用滚子来铺开颜色、创造质感。使用滚子可以将笔触压平,使颜色扩散开来,产生其他绘画工具难以达到的效果。刮刀也可用来作画,可以将厚重的颜色刮薄,也可以将厚颜料刮到画面上。

油画的媒介剂是油。画油画时笔上的颜色通常无法用纸擦净或用松节油洗净,而且每一笔都清洗也过于烦琐,所以油画准备的画笔要尽可能多些,每一支画笔要保持使用同一类色彩,因为一旦笔上有了一种颜色,再想调另一种截然不同的颜色就难以达到想要的纯度或明度了。

油画刮刀

(2) 画布

油画布一般由亚麻布制成。亚麻布伸展率极小,受力下不易变松,强力极高,耐潮、耐腐,不易发霉和脆化,保存持久,是最为合适的油画创作基材。用棉布制成的油画布有易腐、易发霉、受潮难干燥、易松弛的缺陷。化纤(涤纶)布则有可能脆化,而且布面平整光洁没有肌理,颜料附着力差,更适用于喷印。

油画笔　　　　油画刷

亚麻布需要制作底子才能作画，目的是对孔隙进行封堵，使纹路平整，阻挡油的渗透，让布更紧密、厚实，以便画布发挥对颜料的黏附支撑和保护功能，使作品具有耐久性。另外还需要加入白色遮盖基布颜色，使画布明亮，方便作画。

不同的画布有不同的黏附力、弹力和纹路，画者应尽量选取质量好的画布，而布纹的粗细则根据个人的需求来选择。另外也可以用亚麻布自己制作底子：先固定画布于木框或木板上，注意要将布拉平直、拉紧，然后用刮刀刮涂底胶（如白乳胶），底胶不兑水或兑极少量的水，采用多次薄刮方法，每层要刮均匀。这是为了封堵纹路孔隙，可在光下通过查看背面明亮透光点的情况来判断封堵情况，有时布上产生毛粒刺起，需要修理打磨。待底胶干后，再用刷子涂底料，底料可以是白色丙烯乳液，或调色油加铅粉或利得粉多次轻刷均匀至白亮即可。

总之，颜料层必须黏附于质量足够好的底子才能更加长久地保存，除了在画布上做底子，还可以在质地坚固的厚纸板或木板上做底子，这样纸板或木板就不再吸油，可用于作画。另外，画者还可以使用油画纸作画。

雨露麻布

成品油画框　　　　油画外框

油画布需要绷在内框上，内框由木质框条组成，尺寸大的内框需要增加十字撑条，以防止画框翘角、斜角、弯面、摇晃。画者可根据需要制作内框尺寸，内框尺寸也就是画面的尺寸。市面上的画布是固定边幅的，按米购买。

在绷布之前，需要将布裁剪成与内框适配的大小，可将内框放置在整块布上，内框每条边外预留几厘米即可，也就是布要比内框大一些，做好标记就可以进行裁剪、绷框。绷框需要准备绷布用的钳子和固定画布的钉枪。当然，市面上也有已经绷好布的画框可以购买，但是很多绷得不够紧，松垮的布面会影响作画。自行绷布要注意平、紧、齐、正。首先在一根框条的中间位置将画布钉好。然后在其相对的框条中间位置将油画布拉紧钉好，以此种方式在另外两边框条的中间位置将油画布钉好，油画布在画框上形成"十"字形固定。之后在每一根框条的中间位置（中间

亚麻混纺细纹布　　　亚麻混纺粗纹布

位置画布已钉好）两边相隔2至4厘米处将油画布拉紧各钉一次，四根框条一起从中间逐渐向两端推进固定油画布。最后将油画布四个角折叠回钉好。钉子分布要均匀紧密，使框面平整紧张。倘若画布松弛，可在布背后用喷壶喷水，这样可以使画布变得紧绷，方便作画，不过过一段时间画布又会松弛下来，此时就需要再次喷水。

目前国内主要的油画颜料一般是红、黄、蓝三原色深浅各两个色种加上黑、白颜色和另外四个间色，可以满足一般的练习和写生需要。实际上颜料品种和数量的选择应根据个人色彩感觉和偏好以及画面或对象的色调来决定，画者应在绘画实践中逐渐形成自己常用的一套颜色。

油画颜料有透明和不透明的不同倾向，透明色具有色相饱和、覆盖力差的特点，画者可以利用颜料的透明特点薄薄罩染出润泽的效果；不透明色（或称粉质色）则是指色粉与油调和后产生反射作用而使色层处于不透明的状态，不透明色具有色相实在、覆盖力强的特点。透明色有深红、翠绿、群青、深褐、紫罗兰、象牙黑等，不透明色有白色、土黄、土红、粉绿、柠檬黄、大红、朱红、湖蓝、钴蓝等，具体在锡管或者盒子上有标记。油画颜料中含有硫化合物的颜料，如群青、朱磦、银朱及镉红等颜色，忌与含铅、铁及铜的颜料进行调配，因其相遇会产生硫化铅或硫化铜，时间长会使色彩变黑。

白乳胶　　　　　　底料

绷布钉枪　　　　　　绷布钳

（3）颜料及调色用具

现在画者作画一般使用管装的颜料，各种规格、类型的油画颜料和辅助材料几乎应有尽有，很少有人再愿意花大量精力自己动手制作颜料，但仍有少数画家坚持只使用自己配制或加工的颜料，以达到个人独特的表现需求。英国的温莎牛顿颜料中有特殊的醇酸树脂型的油画颜料，干燥速度快于普通油画颜料；美国和日本的一些颜料生产公司有可用水稀释的油画颜料；法国和意大利等国还专门生产供油画修复用的修复颜料。另外还有用于特殊效果的金属色和干涉闪光颜色。

油画颜料

画者每次作画时根据需要将颜料挤在调色板上，注意排列的秩序。对于初学者而言，建议使用尽可能少的色彩，先解决素描的基本问题并熟悉材料，可以尝试只使用白、黑、土黄、土红、酞青蓝、熟褐这几种颜色。用红、黄、蓝、黑、白就可以调出丰富的色彩。对于初学者来说，重要的是色彩关系的和谐把握，而不是绚烂多彩的视觉效果。每次作画完，用刮刀刮净调色板，并用松节油进一步擦净，以保持调色板干净。颜料一旦干燥就很难清洁，这样就会影响将来的调色。

不是特别快，但干燥后产生的色层有抗裂的性能。三合调色油富有光泽，由一份亚麻仁油、一份达玛树脂光油和一至三份松节油混合而成，干燥度适中，可自己配置。乳状亚光调色剂内含纤维素、达玛树脂，将其调入颜色可使着色层产生亚光效果，与三合油交替使用适于古典透明画法，干燥速度快。上光油是给油画上光以增加光泽，在画好的画上涂一层上光油可以统一画面的光泽，也能起到保护作用。油壶是盛油的小壶，底部焊有卡子，可以夹在调色板上，便于写生。

油画调色板

松节油　　调色油　　上光油

（4）媒介剂

　　油画的媒介剂大致分为四类：稀释剂，如松节油；黏合剂，用于调和颜色和增加颜料的含油量，如亚麻仁油、罂粟油等；树脂，用于增加色层之间的黏合度和用笔的流畅性，如达玛树脂；光油，用于油画的上光。

　　松节油挥发性强，优质的松节油迅速挥发后不会留下残余物，对于起稿与涂底层大色块是最佳的稀释剂。亚麻仁油、核桃油是油画颜料的主要调和剂，虽然干得

油壶　　油画笔清洗液稀释剂

达玛树脂

四、绘画基本步骤

1. 水粉静物写生

第一步，用铅笔确定构图。构图就是经营和设计画面。要注意画面"上留天、下留地、左右兼顾"，把握好物体之间的关系和画面的完整感。可以利用辅助线画出物体之间的联系，利用外轮廓线、明暗交界线画出物体的造型，利用简单的线条画出台布与物体的关系。

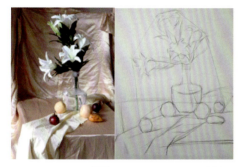

静物　　　　　　　　步骤一

第二步，用群青色（中性偏冷透明色）画出物体的轮廓线、结构线，用群青色加熟褐色与水薄画出大的黑、白、灰关系。这一步切忌厚涂，以薄为佳，突出水的韵味。

第三步，确定色调。从背景环境入手画好背景与台布之间的色块关系，控制好大的色调和空间关系是一幅画成败的关键。这一步要保持轻松、有感而发的状态，控制好水和色彩的润泽感，做到胆大心细、有的放矢。

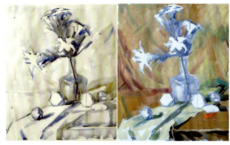

步骤二　　　　　　步骤三

第四步，塑造物体。水粉颜料在干和湿的状态下色彩变化比较大，绘制过程中对色彩的薄、厚和水的控制技巧要求很高，一般主张"先薄后厚"的原则。画者在塑造形体时要力求"稳、准、狠"，运笔干净利落，不要盲目堆叠颜料。在这幅画中，物体暗面特点是薄、纯、暖，物体亮面特点是厚、灰、冷，明暗交界线偏重、冷。反光主要是物体与物体、物体与环境之间的反射关系，一般存在于物体的暗面和形体的边缘区域。处理好反光可以使色彩透亮，形体圆转。

第五步，深入空间。画者需要注意物体之间的前后冷暖关系和质感区分等影响色彩空间的因素。色彩冷暖变化是在比较中产生的，切忌概念化应用。这组静物是在室内自然光下，主光源偏冷，受冷光源的影响物体呈现出"前冷后暖""暗暖亮冷"的色彩关系，靠近光源的物体冷暖对比度更加强烈，所以在深入空间的过程中必须把握好这种对比关系。形体塑造的主次关系也是空间表现的重要因素，除了"三大面五调子"的体积塑造，还要注意质感、特点的表现。

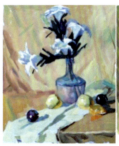

步骤四　　　　　　步骤五

画者在作画过程中需要不断调整，以使画作色彩关系和谐、有主次节奏、形体饱满。处理好光与色的关系有助于色彩空间关系的丰富和画面语言的完善。

2. 油画风景写生

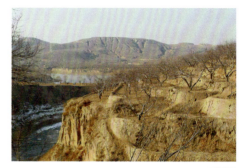

风景照

第一步，起稿可用中性偏暖（生褐）或中性偏冷（群青）的透明性色彩画单色稿。这幅图中的风景色调苍凉、沉稳，用松节油调群青加少许熟褐色比较适合。开始作画时只要抓住几条大的结构线即可，不必顾及小的细节。单色布局用松节油调群青色概括，轻松、快速地薄画出大的黑白灰及受光和不受光的关系，使画面气韵贯通并留有一层淡淡的底色，为下一步着色作好准备。

完成稿 马田宽

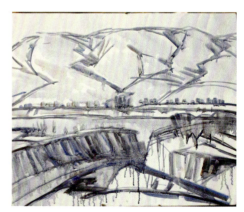

步骤一

第二步，要铺开画面整体的色彩，形成清晰的色调。色调是协调画面色彩对比和构成关系的结果，体现在写生上就是强调整体观察的原则，认真分析不同色彩的内在构成因素和变化规律。这是对色彩总体控制力的训练，它体现了整体的色彩意识，即对画面色块构成和色调关系的总体调整。确定景物的色调要注意主光源，如顺光、侧光、逆光等。光是色彩的来源，也是色彩变化的灵魂。光源的冷暖、强弱、方向都直接影响到画面的色调和对比效果。画者要懂得用"光"这一因素去营造和设计画面，对繁杂的自然原型和多余细节进行归纳和概括，"铺天、盖地、点物"是具体的操作方法。用笔本着"随形赋色"的原则，抓大放小，丰富用笔方向，这样才能使画面显得生动有趣。

后冷暖区分，使画面逐渐完整，同时要注意透视和主次关系。色调和冷暖关系是决定风景远、中、近空间距离的重要因素，通常是前暖后冷、上冷下暖，需要细心观察与比较。主次关系处理是确定画面的重点，要根据物体远近来安排主次。主次关系能体现画者的视觉点和审美修养，需要画者对其多加体会、仔细揣摩。

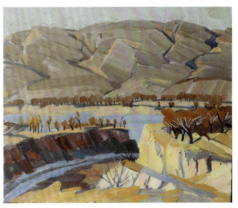

步骤三

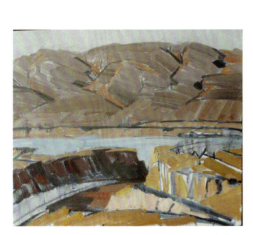

步骤二

第三步是空间塑造，主要是前后、主次、虚实关系的处理，适当强调一个视觉中心点。在空间表现上，要注意塑造形体的黑白灰素描关系，还要控制好色彩的前

色彩对比有两种，一是色彩的黑白灰对比，二是色彩的冷暖对比。要解决这些问题可以借鉴装饰和设计的色彩构成理论，目的是增强写生效果的整体性，尤其是在深入塑造空间的过程中。在完善画面时，不要只一味注重表现形体或空间的纵深感，应始终把握整体关系，注意抽象、概括的结构。

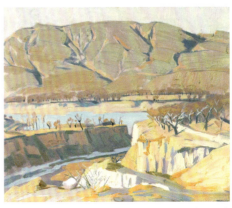

完成稿 马田宽

051

3. 油画人物写生

首先用木炭条构图，再用淡墨确定形体，保持画面的气韵生动，尽量避免"画多、画僵"，为下一步上色奠定良好的基础。松节油与颜料勾形干燥较慢，而未干的油具有流动性，这样容易在上色过程中使之前找准的形状位置变得不清晰，之后的用色也会与起稿的色彩混合。

确定好构图和形体结构后，不要急于调颜料直接画，而要用群青（中性偏冷）这种透明色营造画面气氛。这一步的关键是调动对形体的感受，为下一步深入塑造，做到"笔下有物，笔下有情"打好基础。薄薄的透明色有利于覆盖和修改，这是借用了传统古典画法。

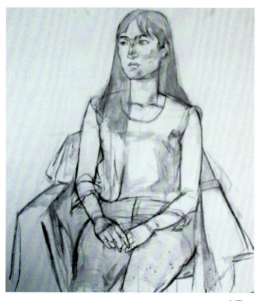

步骤一

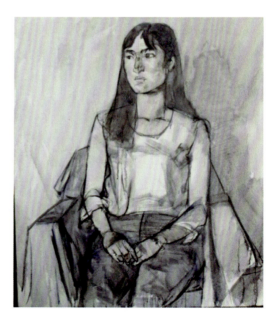

步骤二

整体与局部关系的处理需要大量的练习,没有捷径可走。这个肖像色调淡雅、色彩关系微妙,需要画者从整体出发,抓住色块与色块之间既统一又区分的变化。画面色调偏冷,人的皮肤与背景相对偏暖,当然冷暖对比并不强烈,因为要突出淡雅的感觉。色彩整体很明亮,所以画面暖色、重色的运用十分关键。对于铺大色块、确定画面色调,如果感到无从下笔,可以进行不同的色调尝试。

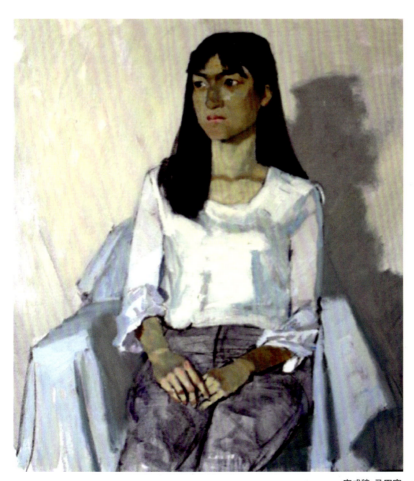

完成稿 马田宽

第二章　色调静物组合写生
Se diao jing wu zu he xie sheng

一、色彩基本技法

1. 色彩表现技法

（1）平涂法

平涂法适用于表现单纯、平展、坚硬、明暗对比较为强烈的对象，与现代绘画冷峻、简洁、有规律等特点相吻合。画家塞尚、马蒂斯对于平面有新的理解和认识，赋予平涂法新的意义。平涂法可以说是一种表现重于技法的画法。

平涂法通常采用均匀的笔触和颜料描绘对象，选用扁平头笔作画，在画面上直接平涂，有湿底画法、干湿底画法、干底画法，色彩效果不同。平涂法将对象简化、浓缩，排除细微的因素，使画面语言更明快、清晰，具有装饰效果。

平涂法的缺点在于上色时不好把握明度与色相间的关系，容易使造型大小、面积处理不当，可能会导致画面节奏混乱，使画面变得刻板。

塞尚作品

（2）缝合法

缝合法属于干画法，当代许多画家均采用这种画法作画，采用色块与色块并列的方法描绘对象，在干底上先画一块颜色，等这块颜色干透后，在旁边画另一块，要留出一条缝隙，避免两块颜色渗透影响效果，根据画面需要将色块重叠连接。有些画者也在色块半干时在旁边画另一块，由于色块与色块之间有相对的独立性，画面色彩具有鲜艳明朗、轮廓清晰、明暗变化

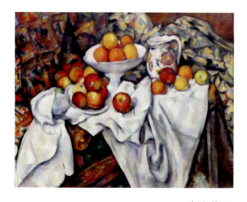

塞尚作品

伦勃朗作品

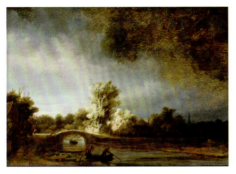

伦勃朗作品

西斯莱作品

明确的特征。17世纪荷兰画家伦勃朗和18世纪法国画家德拉克洛瓦的作品多采用这种画法。缝合法的缺点是不易修改，色块与色块的连接处处理不当会显得生硬古板。

（3）重叠法

重叠法有干重叠和湿重叠两种。干重叠是指当一块颜色干透后在这块颜色上覆盖一块新颜色，湿重叠是指在一块颜色未干或半干时在上面覆盖新的颜色。待颜色干燥后反复进行覆盖，能使画面色彩丰富厚重，有明晰的笔触感；在颜色未干或半干时进行覆盖，能使画面色彩柔和润滑，具有浑厚统一的表现力。重叠法是使用非常普遍的成熟技法，在基础教学中被广泛运用，在16世纪德国画家丢勒的作品及印象派的风景画和人物画中都能得到体现。重叠法的缺点是在重叠色块时处理不当容易使画面整体琐碎杂乱。

（4）渲染法

渲染法是将画纸打湿后进行作画，充分利用水分的自然渗透及颜色在画面上自由流动变化的特点，使画面呈现出朦胧虚幻的效果。这种画法最能体现水彩画流畅、轻快、柔和的优点，适合表现造型轮廓模糊的雨天、雾天及远处的虚境，缺点是控制水分难度较大，画面容易出现轻浮的感觉，影响作品的表现力。

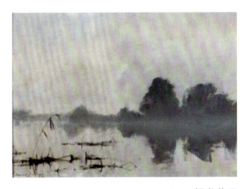

锡戈作品

西斯莱作品

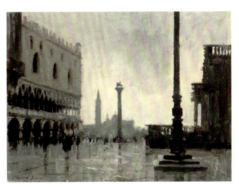

锡戈作品

（5）沉淀法

　　沉淀法指利用画纸表面质感和颜料沉淀的痕迹营造出特殊画面效果的表现技法。

　　首先要选择表面肌理比较粗糙的画纸，用细砂纸摩擦纸的表面使纸面稍微发毛，用清水轻洗画纸表面，脱去纸面的胶质层。然后开始着色，可以先涂一层淡淡的底色再作画，还可以在已经画好的画面上罩上一层颜色。英国画家透纳常常用此画法作画。

（6）特殊技法

　　油水分离法：可在水粉、水彩颜料中加入一些松节油或汽油，由于油不溶于水，画面干燥后会产生斑驳的肌理。

　　添加法：在水粉、水彩颜料中加入糨糊、白粉、清水、墨汁、碳粉、咖啡进行作画，应注意控制加入物的量，避免影响画面的色彩效果。

　　磨、刮、喷：磨是指用细砂纸在画面的某个地方来回摩擦，使画面产生陈旧感；刮是指在画面湿度适中的时候用笔杆或竹片刮出需要表现的形象；喷是指在画面上喷清水或喷上色彩的技法。

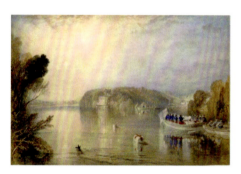

透纳作品

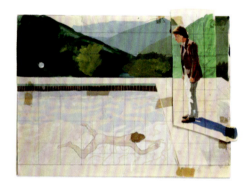

霍克尼作品

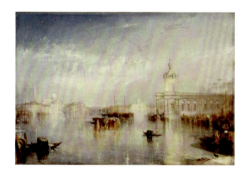

透纳作品

2. 色彩运笔技巧

运笔是指携带着颜料的画笔在画纸上的运行方式,这种运行方式在纸面上留下的痕迹叫作笔触,不同的运笔方式产生不同的笔触效果。中国画论将用笔放在首位,善于用笔的画家能使个人作品更富有表现力。色彩的运笔十分丰富,它可以表现在对任何物象的塑造上。

(1) 点

点是构成画面的最小笔触,点的构成方法和点的形状有很多,有笔触形成的点、水渍形成的点,还有依靠纸面质感构成的点等。点的形状有圆点、长点、方点等。点可以在画面中起到集中视觉注意力的作用,也可以产生活跃画面的表现效果,使画面显得细腻、精致,打破画面的单调感。

(2) 勾

勾是指由下而上或由上而下的线,勾适用于画草木树枝,以及在静物或人物的刻画中强调物象的形体关系和形象特征,使画面产生意想不到的效果。

勾还可以强化物体的表现力,追求朴拙感或装饰感,勾的技巧表现依赖于线条塑造能力,不擅长勾可能会破坏画面整体感。

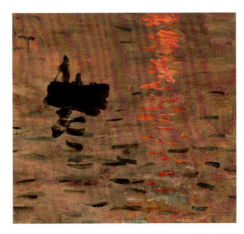

局部 莫奈

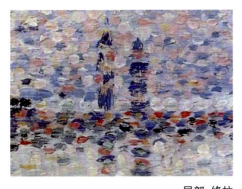

局部 修拉

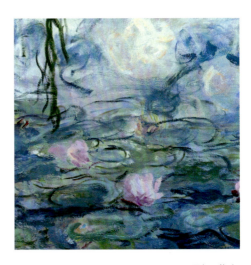

局部 莫奈

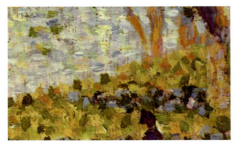

局部 修拉

（3）扫

　　扫是指在笔翼含水量较少和颜料较为干燥的情况下，轻微地用笔梢在画纸表面擦扫而过，笔尖通常不与画面接触。用扁平头笔蘸取少量的颜料轻轻擦扫画面，会在画面上形成一层较透明的薄颜色，笔触效果附着力强，使画面色彩丰富生动。在严谨的画面中用扫来破形，可使作品产生更为松动自然的表现效果。

（4）铺

　　铺是指用大号的扁平笔或刷子大面积地涂画台布、背景环境、天空、地面及景物中的大块色面。铺画时笔毛的含水量很大，无论运笔到何处都应该有充分的水分和颜料。在调色板中控制好水和颜色的稀稠均衡，用笔将调好的颜料直接平铺在画面上。由于这种方法作画直接，画者需要先对画面整体进行思考再进行铺画，用铺来表现大面积色块之间的对比容易体现画面的整体效果。

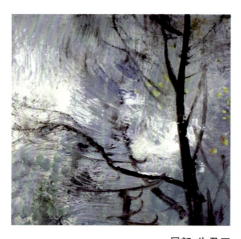

局部　朱乃正

局部　卡特林

局部　朱乃正

局部　卡特林

（5）揉

揉是指用手指或媒介物在两个颜色未干的交界处揉擦，使之自然融合，或用笔蘸取少量的颜料和水轻轻地揉抹色块之间生硬和不协调的部分，弱化造型之间的形色关系，减少不和谐的因素。揉画的目的在于调整画面，使作品具有浑厚自然的色彩感觉。

（6）拖

拖是指用含有少量水的画笔上下左右拖画，如拖泥带水一般在画面上随意勾勒。这种方法可以有意识地拖画出飞白和藕断丝连的效果，通常用于表现物体在自然中松散无序的质感，在静物画中常用于表现质感效果与背景效果。

局部 巴巴

局部 巴巴

局部 巴巴

局部 巴巴

（7）皴

皴是指用含水量较少的画笔，根据画面不同的肌理来回皴擦出质感效果，通常用笔尖、笔根、笔腰及笔的正侧面作画。皴擦时可留出画面底色或纸面质感，使画面色彩透明鲜亮。皴法在中国画及书法中经常用到，用枯笔表现大树的苍老古朴或岩石的斑驳痕迹效果极佳。

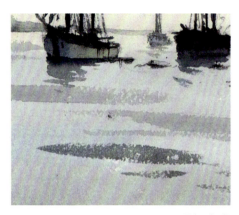

局部　锡戈

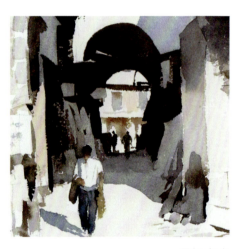

局部　锡戈

（8）刮

刮是指在厚画法中用刮刀在近远景中、物体造型十分明确的地方或物体的高光处，按照物体结构准确地平摆上调好的干颜料；也可以将较薄的颜料轻轻刮在画面上以产生厚重的肌理效果；还可以刮掉画面中琐碎脏乱的色彩以保持画面整洁。在刮的过程中容易使画面透出底色的透明。刮法适合表现坚硬明确的物体，如岩石峭壁、人体骨骼的转折处等。所谓十画不如一刮就是说刮画会使画面更富有表现力和节奏感。

局部　里希特

局部　里希特

3. 色彩运用的基本方法

水粉、丙烯、水彩的观察方法和表现方法基本相同，只是它们在颜料的稀稠、透明与不透明的画法上稍有不同。水粉和丙烯用水稀释后变成相对黏稠的颜料，流畅性不如水彩。丙烯的覆盖性最好，其次是水粉、水彩。越是黏稠的颜料吸水性越差，用吸水性较弱的画纸可以使水粉和丙烯的特点得到充分发挥，画面色彩更鲜亮。在画水粉和丙烯画时可以借鉴水彩画的画法，使画面色彩介于半透明与透明之间，薄厚相兼，产生丰富的画面空间。

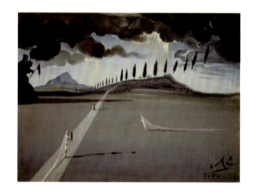

达利作品

形与色是绘画的两大主要语言，是自然世界万象中不可分割的两个元素，人们通常从形与色这两个方面认识和研究物体的表象特征。一般情况下，一个物体在柔和光线的照射下可以完整呈现它的形象和色彩；然而当这个物体被放置在强烈的光线下时，光线会使物体产生强烈的明暗变化，可能会破坏物体色彩的完整性。

经过实践研究，我们可以将物体复杂的色彩现象简化为黑白灰，以黑白灰概括地认识和理解形体关系。有了认识基础，再根据物象的不同明暗和方向观察色彩变化就会更加明晰。从单色的角度分析，素描中归纳的"三大面五大调"就会变成明度、彩度、色相、冷暖、光源色、固有色、环境色等具体的变化。

结合物体大的明暗关系和体面关系分析色彩会为形体塑造提供许多方便。

在光线照射下，物体亮面色彩反映的是光源色和固有色的混合；高光位置反映的是光源色；灰面（也称过渡面）主要反映的是固有色；暗面呈现的主要是固有色和环境色的混合；明暗交界线部分有光源色和环境色倾向；反光部分主要反映环境色的色彩倾向。

作画时，一般从物体暗部开始，打好轮廓、明确大的明暗关系后便可以从暗部塑造形体，从形象的形体关系和空间关系出发，注重形与色的运用。

由于水粉和丙烯颜料的特性，当铺好大的色块进行深入造型时，笔触的衔接和运笔的方法与油画类似，在形体的转折处、交界处、轮廓边缘处更要明确刻画，笔触相对独立，颜料干燥慢且具有良好的覆盖力和色彩厚度。

画者可以根据色彩特性，用笔和刮刀塑造不同的肌理、创造不同的效果，同时要做好画面衔接。色彩未干燥时，在确保明暗关系的前提下对形体一笔一笔进行塑造，笔笔相生会使色彩衔接显得十分自然。用衔接的方法塑造对象要求画者具有较好的素描造型基础能力，否则画面容易变得模糊不清，表现力被弱化。笔触要尽可能配合造型趋势将形与形结合起来，用色彩打轮廓时可选择一种中性颜色（如钴蓝、土黄、橘黄等），在重色和亮色交界处，要将轮廓的底色留出来，从而产生自然的衔接效果。要根据画面色调的需要选择适当的中性色彩画出大形。

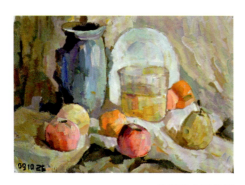

边道欣水粉作品

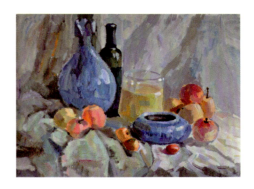

边道欣水粉作品

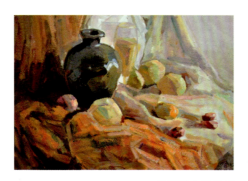

边道欣水粉作品

二、单色塑造

色彩简约、单纯到一定程度时,用色会变得极少。这并非不需要其他颜色的美,而是要凸显单色色彩的魅力。

单色塑造在设计作业中较为常见。它也被称为同类色塑造,即在同类色当中进行变化。绘画中的同类色是指一种颜色的不同深浅或某种颜色包含少量的其他色,在同一色相中可构成画面的黄色调、红色调、蓝色调等,比如红色调只在大红、深红、玫瑰红、土红、印度红等红色系中进行变化;也可采用单一颜色,比如在土红范围里进行深浅变化来构成色彩。

虽然单色塑造不能像多色彩构成那样充分发挥色彩的丰富感,但在色彩的纯粹性方面更容易让学习者理解色彩的黑白灰关系。单纯简洁的绘画如果方法适当同样会给人留下深刻的印象。莫兰迪的作品就经常用到同类色的相互转换,画面具有端庄典雅的趣味。

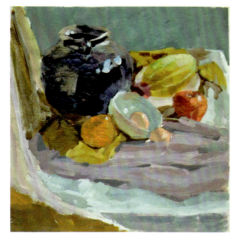

边道欣水粉作品

单色塑造的主要特点是用色选择基本上仅限于一类色系，早期古典主义绘画常使用单色色调，画面大都显得沉稳高雅。单色塑造从现当代绘画逐渐引申到设计上。现当代设计和绘画中加入了大量的浅灰色，使单纯的色彩变得更为清澈明亮。

用色彩的深浅变化来表达画面，即在某个色相中变化明暗、饱和度造成色彩倾向会营造出整体的色彩感受，达到既单纯又复杂的效果。也可采用和同类色接近的色调来表达画面，虽然这些颜色倾向不明确，但能使画面在单纯中有微妙的变化。单色训练能培养学生的画面色调认识和视觉表达能力。

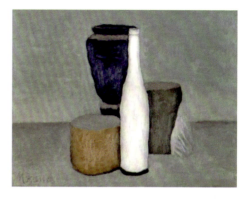

莫兰迪作品

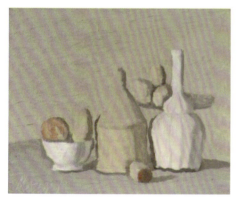

莫兰迪作品

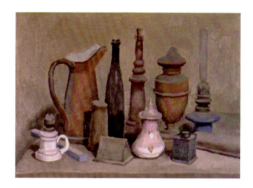

莫兰迪作品

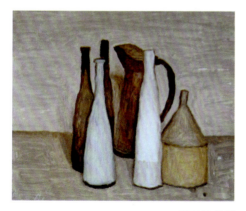

莫兰迪作品

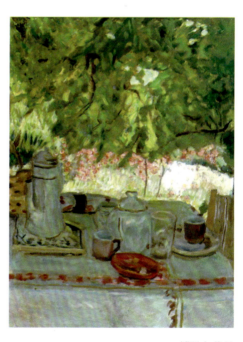

博纳尔作品

第二章 色调静物组合写生

063

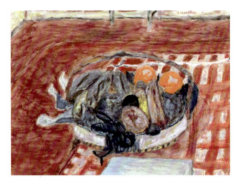

博纳尔作品

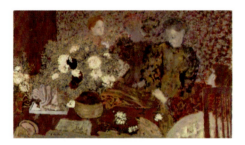

维亚尔作品

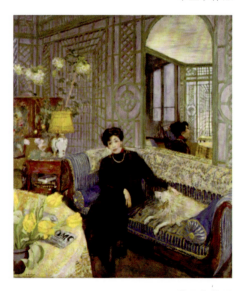

维亚尔作品

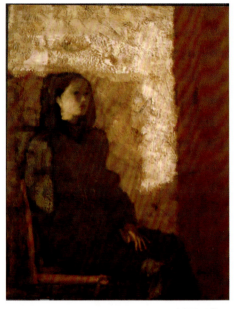

刘爱民作品

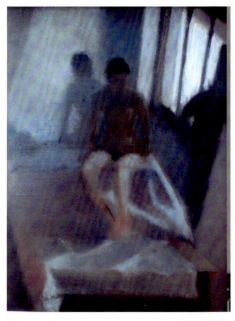

刘爱民作品

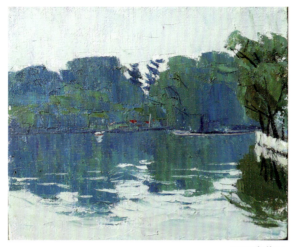

马田宽作品

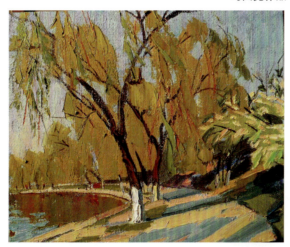

马田宽作品

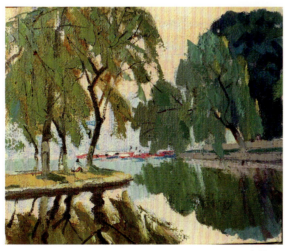

马田宽作品

第二章 色调静物组合写生

示范作业
SHIFANZUOYE

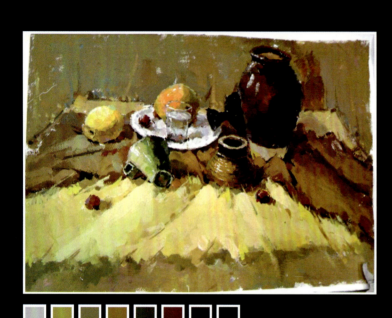

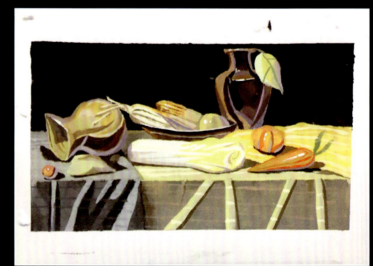

单色形体塑造

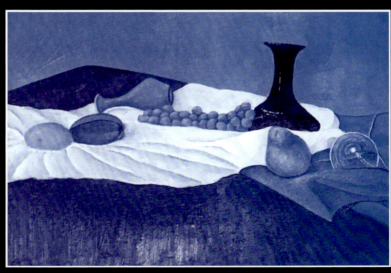

第二章 色调静物组合写生

Demonstration
示范作业
» SHIFANZUOYE

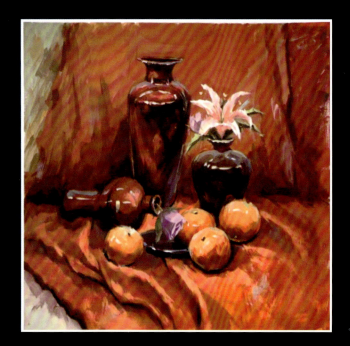

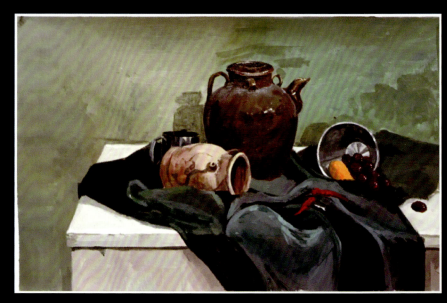

单色形体塑造

第二章 色调静物组合写生

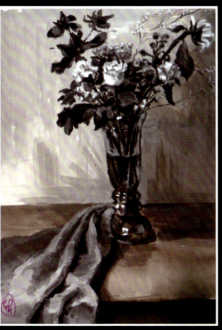

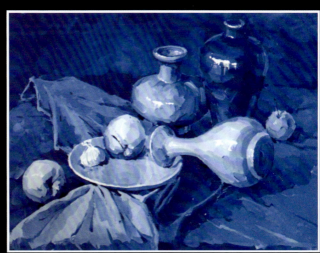

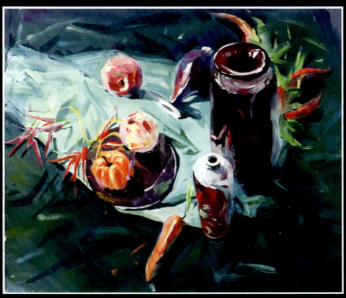

069

第三章　冷暖静物组合写生
Leng nuan jing wu zu he xie sheng

一、色彩的冷暖对比与色调和谐

色彩冷暖是条件色的重要概念。在色环上，偏向黄与红的色相被称为暖色，偏向蓝色的色相被称为冷色。

颜色的冷暖会对人的心理和生理产生影响。画家关注的是冷色和暖色对视觉的不同刺激，利用冷暖对比的视觉规律制造各种画面效果，传达内心的感受，以达到表现目的。自然界中的色彩不像色环上的颜色纯粹，一般情况下物体的固有色受到光源色和环境色的影响会产生复杂、微妙的变化，这些变化不是具体的色相概念所能形容的。

冷暖对色彩而言具有很强的归纳性，色彩无论发生什么变化都离不开冷暖对比倾向，在写生中应当注意自然中色彩的冷暖关系与画面上色彩的冷暖关系。在阳光不充分或灯光灰暗的情况下，物体会有微妙的灰色色差，物象的冷暖对比不够明确，此时便要有意识地增强冷暖色彩的区分。

灰色系有色相也有冷暖，要注意色彩倾向的微妙变化，这在写生中也会经常遇到。同一色系的颜色也有冷暖对比，比如玫瑰红比大红偏冷，橘黄比柠檬黄偏暖，橄榄绿比翠绿偏暖。

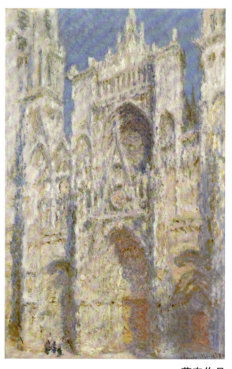

莫奈作品

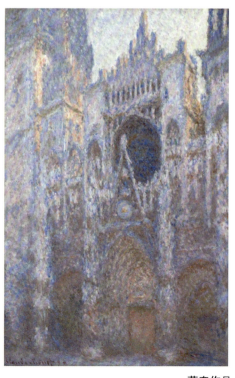

莫奈作品

在绘画表现上，冷暖对比是画面色彩的重要语言。画者在铺大关系时就要开始区分所用色块的冷暖关系，深入过程中在大色块的基础上进行小色块的覆盖，大小色块冷暖并存；描绘细微之处也要有冷暖对比。画者要有意识地运用冷暖对比形成色彩抗衡，组合画面秩序，营造明快丰富的效果。

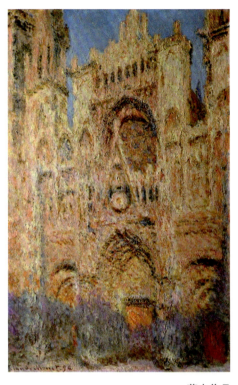

莫奈作品

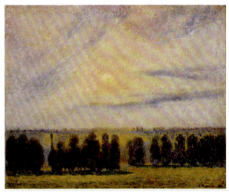

毕沙罗作品

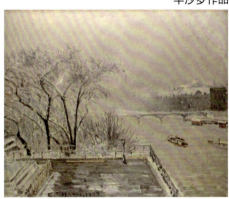

毕沙罗作品

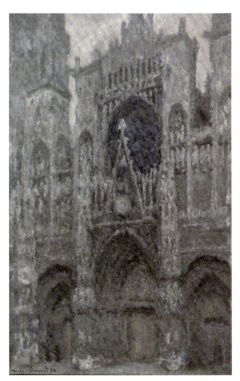

莫奈作品

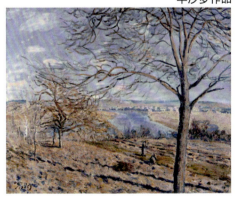

西斯莱作品

第三章　冷暖静物组合写生

071

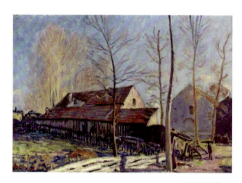

西斯莱作品

画面色调指画面的色彩倾向，画面中几个大色块的色彩特征能使人对一幅画产生总体印象。色调是控制画面的总部，是绘画中的具体体现。写生中通常要研究自然光线下的色调变化。

色调训练实际是对绘画整体思维的训练，即从整体上感受色彩、色块的倾向。学会运用冷暖对比变化能使作品色彩鲜活，将生动的冷暖色彩统一到色调中，使画面色彩统一、和谐。

色调的和谐是指画面上色彩冷暖对比的平衡与对称。画面色彩是在整体秩序中完成的，有些色彩画面会让人心情愉悦，有些色彩画面会让人激动震撼，有些色彩画面则让人毫无感觉。能吸引人视觉的色彩表现才能称为和谐。

和谐的内涵是丰富广阔的，不能将它简单理解为色调统一、同类色的过渡或色块的平均等。它是对比中的协调、变化中的平衡，有着更深层次的统一。

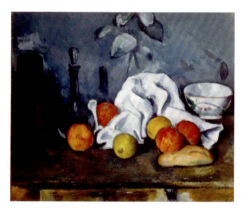

塞尚作品

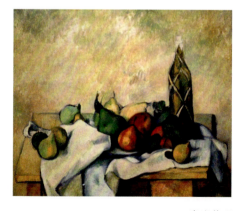

塞尚作品

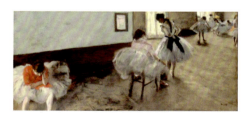

德加作品

二、静物写生的技法要求

静物写生是在较为固定和良好的环境中去表现静止的物体,其间可以反复推敲物体的造型色彩与质感表现的组合关系,通过学习合理的方法达到画面完整的要求。

1. 主体与背景

背景一般指主体周围的台布、桌面、墙面及其他景物,背景处理的效果影响着整幅作品的成败。背景不仅衬托着主体,还决定着画面色调、空间距离、表现方式和主次关系,是整幅作品的造型与色彩表现不可或缺的组成部分。因此,画者不能将背景单独处理,而应始终将其与主体保持联系。

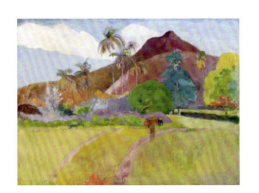

高更作品

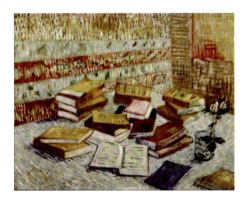

凡·高作品

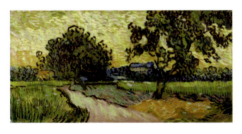

凡·高作品

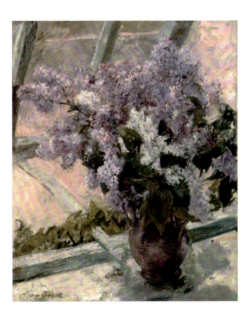

卡萨特作品

写生时要将主体与背景结合，无论是构图、透视、色调还是环境的组织分配，任何环节中主体与背景的关系都应是明确清晰的。在刚开始作画铺大色调时，画者要主动寻找主体与背景的色彩统一关系，处理好前景与背景的虚实、明暗、冷暖关系，在深入刻画时处理好画面的空间关系，以及轮廓线与背景的交接关系。

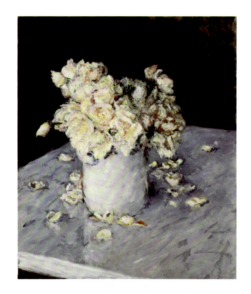

卡萨特作品

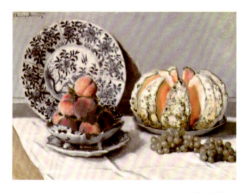

莫奈作品

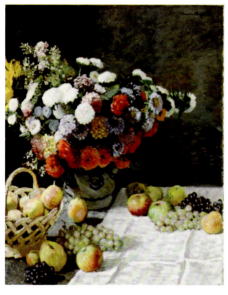

莫奈作品

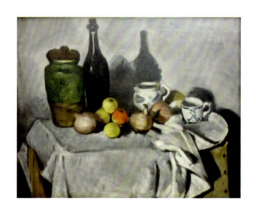

塞尚作品

在处理方法上，画者要注意分清主体及背景的主要、次要部分。主体物与背景距离越近，主体的同类色特征越明显。作画时通常将主体与背景同时画，随后将主体物深入刻画，使画面虚实有度，避免主体物孤立生硬。当画一块花纹复杂的台布时，应找准台布的整体色调，根据台布与主体的关系来调色，处理好大关系和主要特征后再考虑台布的细节问题。同样，画主体物也应该找准整体色调，确立背景与主体的关系后再进行细节刻画。色彩随着时间、空间、方向与距离的改变时刻发生着变化，所以作画时如果不从体面的大空间关系入手，主体物与背景就会显得孤立割裂，画者在深入过程中也无法顺利地对物体进行刻画。

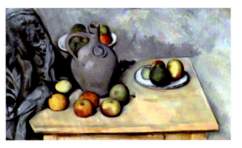

塞尚作品

2. 质感的表现

静物除了大小、形状、色彩特征之外，还有一个重要特征是物体表面的质感特征。静物写生时不可忽视物体的质感，它是物体重量质地、肌理结构等因素的综合表现。物体的质感特征可以给人视觉和触觉的感受，不同性质的物体有着不同的质感表现。

静物写生中最常见的写生对象是陶瓷器皿，比如各种造型的瓷器、陶罐、瓷碗、瓷盘等，这些器皿的形状与质地丰富多样，有的华丽细腻，有的粗糙朴拙。瓷器色彩对比明显，具有很好的观赏性和装饰感。这类器皿表面光滑，受光源和环境的影响极大，色彩变化多端，高光点遍布繁多。画光滑的瓷器时运笔不能拖泥带水，要笔笔生根、准确肯定，不要被高光吸引而忽视了基本块面，既要单纯，又要避免生硬。

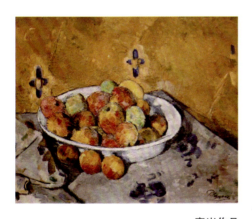

塞尚作品

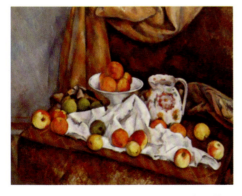

塞尚作品

马田宽作品

075

陶器表面肌理粗糙，色彩变化和反光不强，受光源和环境色的影响较小。画这些质感粗糙的物体时，注意强调冷暖明暗变化，笔触不可太强烈，要耐心地处理表面的纹理质感，用笔自然，把握色彩节奏，细心分析和刻画色彩的微妙变化，统一色调。

金属类制品表面常为银灰色。金属质感与玻璃质感有相似的特点，受环境色影响强烈，色彩变化多端，画者要处理好整体的素描色彩关系，避免画花。

玻璃制品有着透明和反光强烈的特点，常见的有玻璃杯、玻璃瓶及各种造型的玻璃器皿，在画这些物体时不能因为其透明或半透明的质感就不敢用色，色彩主要表现固有色和环境色，突出玻璃的透明感和反光特征。对玻璃器皿的口和底部要细致处理，因为这些部位更容易凸显玻璃质感，不可孤立观察，否则表现不出透明效果。

果蔬类品种繁多，常见的写生对象有苹果、香蕉、葡萄、橘子、西瓜、土豆、茄子、白菜、辣椒等。果蔬的质感通常表现为光滑、色彩鲜亮且带有反光，写生时不可过分强调它们的高光和反光，避免影响新鲜的色彩感觉。果蔬造型有明显的个性特征，准确塑造这种个性有助于表现果蔬的质感。画者找准明暗交界线位置，暗部不能过黑。

马田宽作品

马田宽作品

花卉形态各异，品种也有很多，写生难度较大，经常使画者无从下手。画者作画时要从整体出发铺大色块，再分成同类色团块描绘，找出造型的结构特点，对边缘重点进行刻画，从而形成空间上的透视变化。要注重表现花卉受光面的色彩亮度与纯度，用笔生动灵活，表现出花卉的生机。

除了上述静物种类外，一些生活用品及装饰物品也是静物写生中的常见对象。任何物体都有它的形体与色彩特征，找准这些特征便能较好地描绘出物体的质感。

第三章 冷暖静物组合写生

马田宽作品

示范作业
SHIFANZUOYE

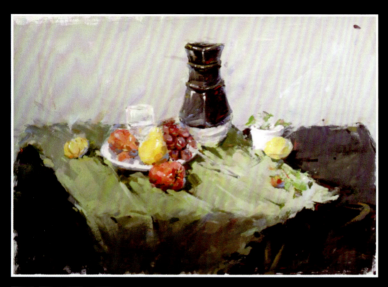

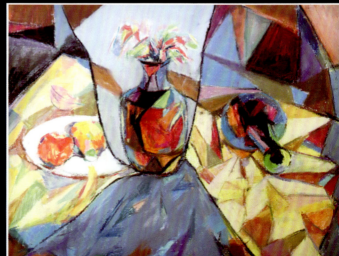

冷暖静物组合写生

第三章 冷暖静物组合写生

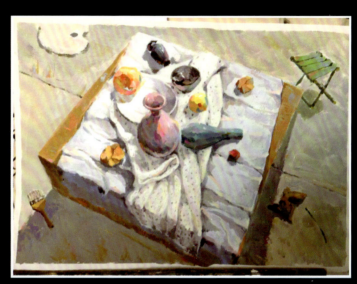

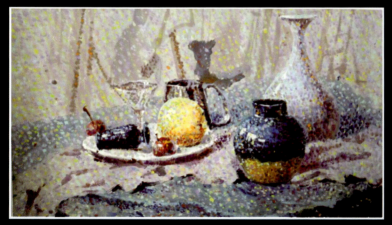

Demonstration
示范作业
SHIFANZUOYE

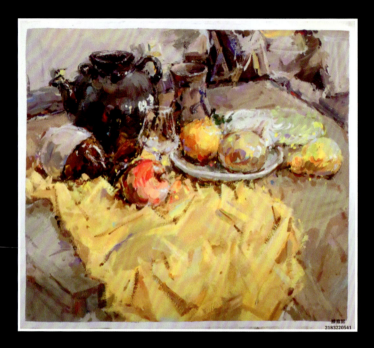

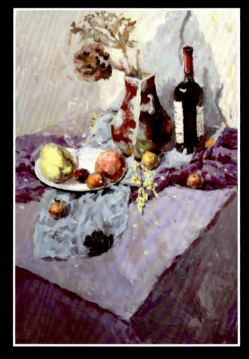

冷暖静物组合写生

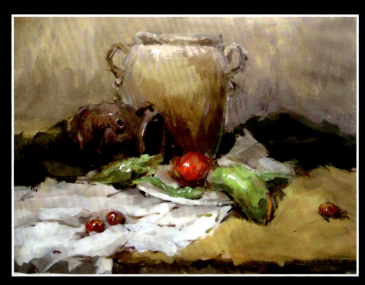

第三章　冷暖静物组合写生

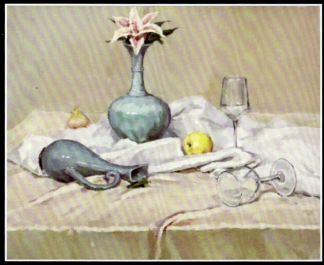

Demonstration
示范作业
» SHIFANZUOYE

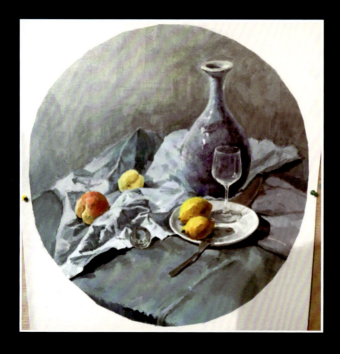

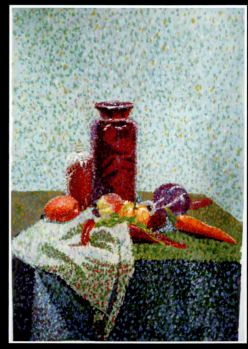

冷暖静物组合写生

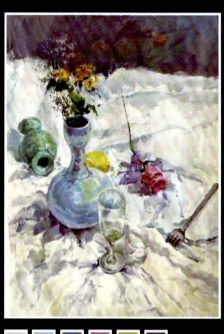

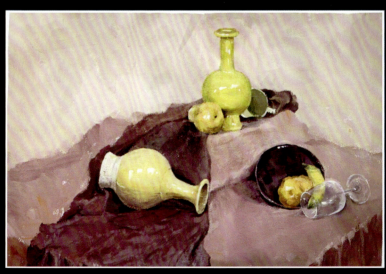

第三章 冷暖静物组合写生

第四章 补色静物组合写生
Bu se jing wu zu he xie sheng

一、色彩的补色比较

补色现象与视觉相关，眼睛受到某种颜色的刺激后，会本能地将其补偿色唤出并与之互相联系。红与绿、蓝与橙、黄与紫是三对最基本的补色，某一对补色并置时鲜明度明显增强，混合时则呈暗灰色。

非互补色并置时两色会倾向互补，如灰色与红色并置时灰色会倾向绿色，灰色与黄色并置时灰色会倾向紫色，灰色与蓝色并置时灰色会倾向橙色。这种现象叫作同时对比，补色的纯度越高对比就越强。画家非常重视补色现象和补色规律，并时刻将其运用在色彩关系中。

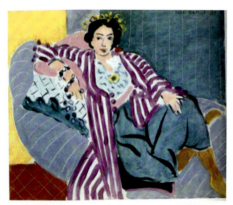

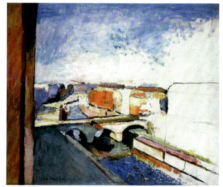

马蒂斯作品

马蒂斯作品

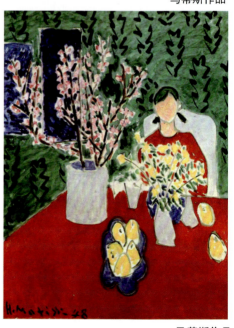

马蒂斯作品

补色现象与人的视觉生理特性相关联。在解读色环时，我们会发现三原色对面的间色是最基本的对比补色，即红对应绿、黄对应紫、蓝对应橙。由此可见，在色环中任何一个颜色和与其相对的颜色都能构成一对补色。

在绘画中，某种色彩总有其特定的补色，它们相互对比补充色相强度，每一对补色都包含或倾向于红黄蓝三原色，即任何一对补色混合的结果都呈暗灰色。每对补色不仅具有互补的特性，还具有冷暖对比、明暗对比的强烈效果。

第四章 补色静物组合写生

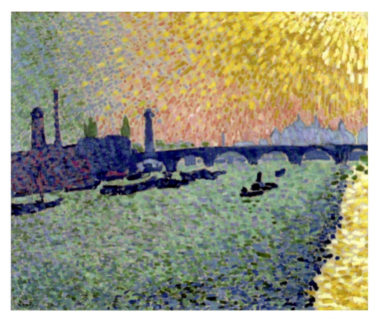

德朗作品

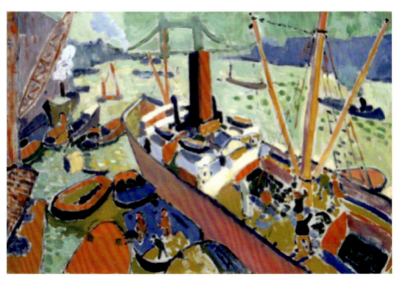

德朗作品

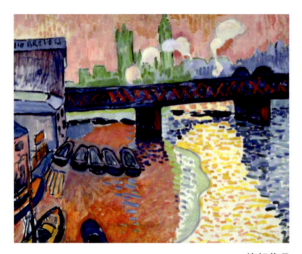

德朗作品

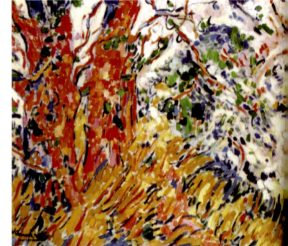

弗拉曼克作品

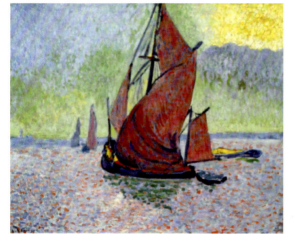

德朗作品

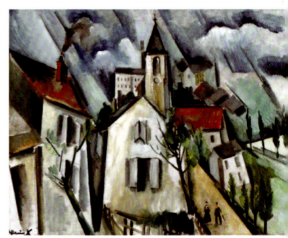

弗拉曼克作品

二、静物写生的画面色彩问题

1. 粉

画面色彩粉气是由色相不明确、冷暖关系不协调、调色时加白过多及对中性色不了解造成的,在调色时要注意白色的准确使用,过多使用白色极易出现画面粉气的现象,弱化了色相的个性,尤其要注意暗部用白不当会破坏画面的明暗关系。亮面与过渡面同样要注意物体的色相个性和冷暖关系,在纯度和色相使用上要明确倾向,色彩倾向过淡或偏白都是画面粉气的表现,整个作品看起来轻飘无力。

在调制物体暗部时不用白色或少用白色,若画面需要也可适当选用中性色代替暗部,这样就能很好地解决画面粉气的问题。

2. 脏

画面色彩发脏是由于画者对颜色的认识不够,在作画时用水过多、反复修改涂抹,多种颜色混合破坏了颜料的基本特性。如颜料调制不当会导致三原色的比例相等,使画面色彩发污、发脏;而颜料调制过稀在上色时会泛起底色,使底色和表面色混合,从而使画面变脏。

要克服画面变脏的问题,调色时要注意避免多种颜料混合,确保调和好的颜色不失色相,运笔肯定有序地画在结构上,不确定的颜色要避免在画面上随意擦扫。水性颜料的发脏问题要尤其注意。

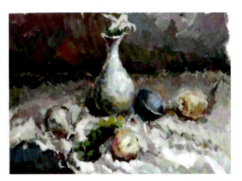

学生作品

3. 花

画面色彩花即色彩乱。当画者急于想表现画面的每一处地方时,没有取舍、不分主次地刻画就会导致画面花。运笔无节奏、无大小变化也会造成色彩琐碎凌乱。

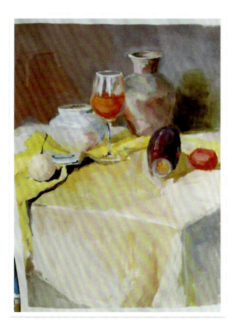

学生作品

要想克服色彩花的问题，画者应时刻注意大的色块关系和形体关系，笔触大小区分，色彩冷暖互补；始终要有整体观念，从整体到局部的刻画都应处理好虚实主次关系。出现色彩花的问题要首先考虑黑白灰关系，调整整体与局部，完善画面。

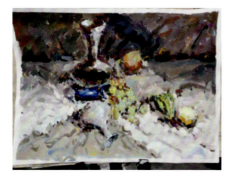

学生作品

4. 腻

色彩发腻是由于作画时调色时间过长使颜色变得过熟。反复在画面上来回运笔涂画会导致画面的颜色软弱无力，使得画面有发腻的感觉。用笔过于平涂、没有生动的笔触变化和明确的冷暖区别就会产生腻的表现。克服画面发腻的问题要做到调色时间适度，注意整体色彩，用笔肯定明确。

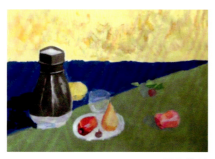

学生作品

5. 焦

色彩发焦是因为在调制颜料时未能充分认识到颜料的性能。色彩未达到一定的饱和度便不能很好发挥其特性，通常是这类颜色没有与周围环境色彩建立关系，待颜料干透后便有烤焦的感觉。

克服画焦的问题需要了解颜料的性能和干湿变化，使色彩达到需要的饱和度，避免用笔粗糙凌乱，注意色彩的纯度与冷暖变化。

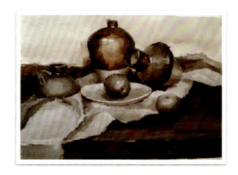

学生作品

6. 生

画面发生是因为色彩关系处理不符合客观色彩的基本规律，将颜色调制得过于生鲜，没有塑造出色彩的光色感觉。画面颜色纯度过高、冷暖对比不协调通常是因为孤立观察对象，见红画红、见紫画紫，没有将物体颜色与周围环境进行比较，使画面色彩生硬过火。

要想克服生的问题，需认真分析物体的固有色、环境色、光源色，不能孤立地看待物体的固有色，分析色彩冷暖，避免照抄自然，适当降低色相纯度。

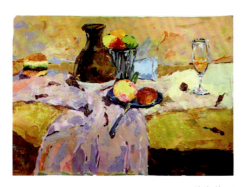

学生作品

7. 灰

画面发灰主要是因为画面色彩不明亮，缺乏冷暖对比，色彩纯度不足，亮部不亮、暗部不暗。颜色调制过分复杂会使画面变得混浊，色彩不明确且失去个性。画面灰与灰色调是两个概念，灰色调是基本明暗冷暖关系明确时含蓄透明的画面调式，画面灰是出现色彩问题的解释。

克服画面灰的问题要先找准明暗对比与色彩关系，大胆使用高纯度色彩去表现画面，提高明度、加深暗部，从而拉开色阶。

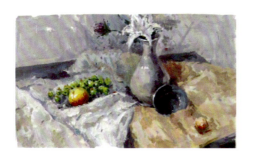

学生作品

8. 漂

画面色彩呈现漂的状态是由于色彩和笔触缺乏力度，画面颜色媚俗、轻浮，没有深刻的内涵。这是因为学习者有时过于追求画面的色彩鲜丽，没有赋予色彩和笔触情感，没有深刻观察、分析物体环境，只是概念性地画上"好看"的颜色和笔触，色彩过淡、笔触过轻，没有明确的冷暖倾向。

用色大胆、用笔准确、用情深刻是避免漂的关键。

学生作品

Demonstration
示范作业
» S H I F A N Z U O Y E

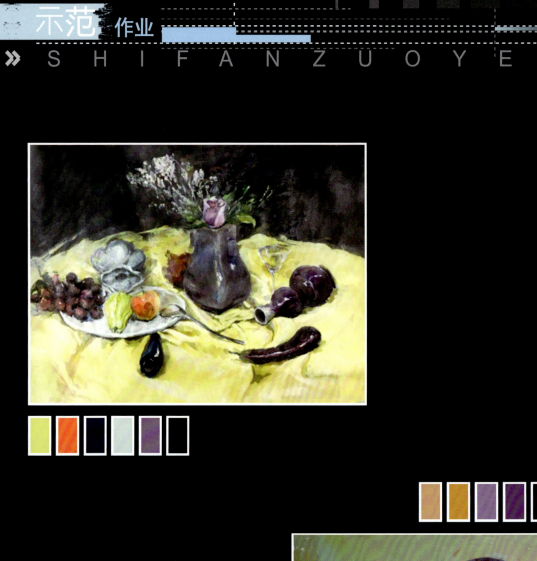

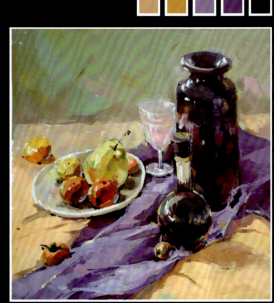

补色静物组合写生

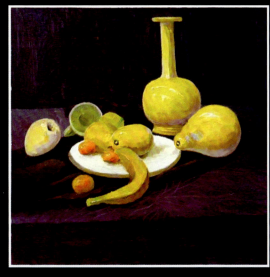

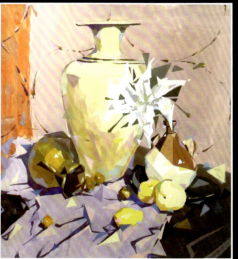

第四章 补色静物组合写生

Demonstration
示范作业
» S H I F A N Z U O Y E

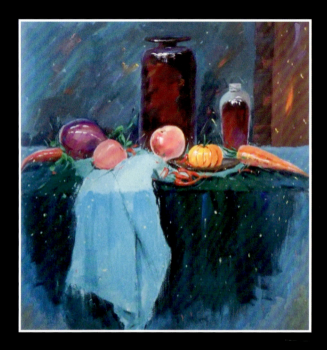

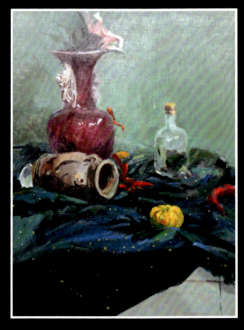

补色静物组合写生

第四章 补色静物组合写生

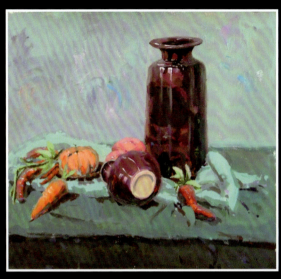

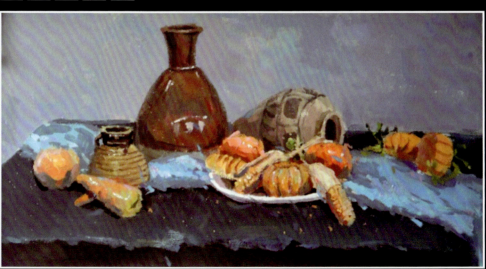

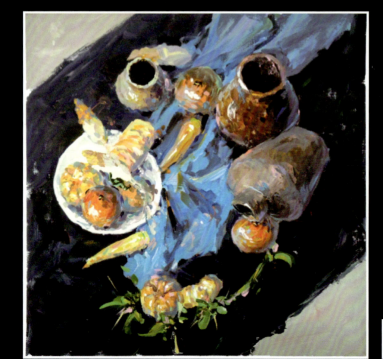

补色静物组合写生

第四章 补色静物组合写生

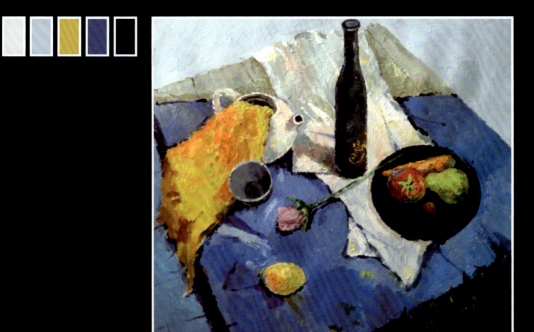

第五章 色彩风景写生

一、光色变化规律

光源色是自然界中色彩变化的主要因素。自然光能改变物体的形与色，季节、天气、时间的变化能产生不同的光色效果与画面气氛。写生要着眼于光线影响下色彩错综复杂的变化，研究并总结出色彩变化的规律，在不同的色彩环境下反复观察导致色彩变化的因素。

1. 季节

四季的色彩差异十分明显。

春天万物复苏，大地铺上新绿，色彩丰富艳丽。写生时应注意研究色彩的相互关系，协调画面的色彩布局与节奏，避免将春天画得生硬，不可见绿画绿、见蓝画蓝，切忌画生、画腻、画漂，在艳丽的色彩中多发现灰色的环境，使作品艳而不俗、充满生机。

夏天艳阳高照，万物生长旺盛，日照时间长，阳光强烈，自然色彩一片碧绿，明暗关系强烈。夏天写生时应强调景色的光色环境。在日光作用下，物体会发生很大变化，绿色的色差十分丰富，准确表现阳光对景物造成的影响和丰富的色彩变化就会使画面具有强烈的色彩对比。

秋天风轻云淡，景色宜人，色彩极为丰富，是一年当中最适宜风景写生的季节。金黄色的庄稼，火红的枫叶，蔚蓝的天空与沉稳的绿地使秋天的色彩丰富明快。秋天写生时要避免用色过多，这样很容易画花、画污，失去颜色的个性。在追求画面色彩丰富的基础上也要注意整体，把握大的补色关系，概括景物特征，强化色调处理，表现出多姿多彩的秋日景象。

冬天万物凋零，天气寒冷，日照时间短，花草树木失去了艳丽的色彩，大地一片宁静，树根枯枝的轮廓十分明显，天空呈蓝灰色或银灰色。当雪覆盖大地时，天空在雪的映衬下洁净沉稳，建筑和树木的投影呈灰亮的蓝紫色，色彩纯度高且透明。画冬天的景色时要强调冷暖对比，处理好色彩的微妙变化，在单纯中表现丰富，在丰富中表现色彩。

2. 天气

天气的变化各有其鲜明的色彩特征，不同天气下的风景千变万化、充满趣味。

阴天时，阳光照射受到云层阻挡，明暗变化较弱，色调偏冷偏灰，景物的色彩纯度不高，色彩对比不明显，在作画时要注意环境色彩的影响和明暗中微妙的色彩变化，避免画面灰、黑、平。

晴天时，阳光照耀大地，色彩明暗、冷暖变化明显，空间层次丰富，光色变化多样，画面色彩清新明快。作画时要强调主次变化，控制画面节奏，不必面面俱到。

雨天的色调要比阴天更偏冷，雨水使景物呈现出透明的感觉，物体的轮廓模糊不清。作画时需要把握好大的轮廓特征，始终抓住雨天的气氛和大效果。

雪天时，大地被雪覆盖，雪花飘扬，天空呈银灰色，景物包裹在银色中，色彩细微丰富，雪地反光强烈，天空纯净，远景清晰可见，空间深远，天空与地面对比明确，没有被雪覆盖的物体则显得透亮明快。画雪景要注意色彩冷暖变化和色调的把控，统一整体，抓住中心刻画主题，强调景物的明暗变化，使画面显得硬朗、明快。

雾天的景物能见度极低，远处朦胧一片，色彩含蓄，使人产生神秘莫测的感觉。作画时要注重表现色彩的含蓄意境，物象不能画得太明确，在微妙丰富的变化下更要统一基调，从整体出发。

3. 时间

一天中不同时间段里的景物有着明显不同的色彩特征。

早晨空气清新，光色变化迅速，大地被淡蓝色笼罩，景物受光源影响大。作画时要把握清新的感觉，关系由冷到暖，快速记录下最初的感受，不能随着时间变化反复修改，以免失去清新蓬勃的韵味。

中午色彩由黄转白，明暗关系明显，色相与环境色十分明晰，冷暖关系明确。作画时要强调色彩变化和补色关系，使画面对比强烈。

傍晚时太阳光斜射到地面，色彩随着时间的变化由暖到冷，空气尘埃较多，光色变化快。作画时要把握光线的变化，不可从景物固有色出发，要迅速捕捉傍晚的美景。

夜晚色彩的明度、纯度、色相相继减弱，画面具有冷色调，目光下景物朦胧，氛围神秘、宁静。夜晚作画时要高度概括画面，模糊边缘线，把握基本色调。

雷东作品

雷东作品

第五章 色彩风景写生

雷东作品

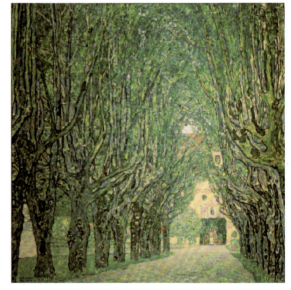

克里姆特作品

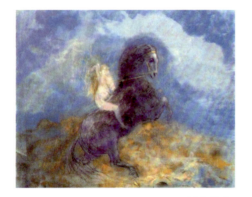

雷东作品

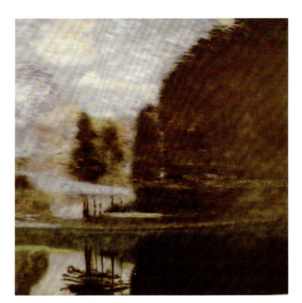

克里姆特作品

克里姆特作品

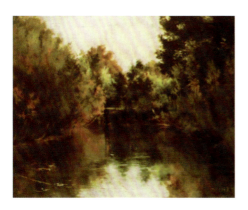

克里姆特作品

斯皮利亚特作品

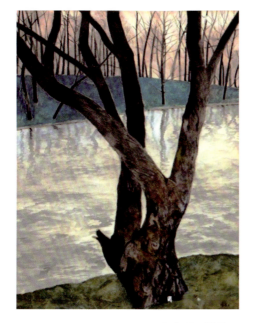

斯皮利亚特作品

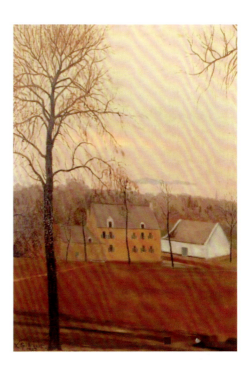

斯皮利亚特作品

斯皮利亚特作品

第五章 色彩风景写生

099

二、画面的选景与构图

　　选取合适的景色和角度要求画者具有良好的审美与独特的表现能力。即便是面对同样的景色，不同的时间、地点、季节及每个人不同的构思和选择都会使画面呈现不同的效果。风景写生的对象十分复杂，天气和光源的变化都会影响画面的色彩，在选择要画的对象时必须要考虑天气和光线的变化，做到心中有数、十拿九稳。当我们坐下面对景物时，要慢慢熟悉它的大色调，观察景物远近的空间关系，通过远景、中景、近景不同的关系认识空间环境；要选择大色调统一的画面，注意主体物的位置，做到主次分明。刚开始画风景时，画面因素不要太多，因为画面因素多容易导致色调杂乱。画者要把握好天、地及中间部分，选择一些单纯的景物。不同的季节和时间带给人的色调感觉不同，要注意天和地的相互映衬，在选景组织画面构图时要有意识地概括处理，保证造型与色彩相互统一，要将两者结合运用，只考虑色彩或造型都会导致画面无秩序。

　　构图是风景写生的基础，是画者根据环境和形式来处理画面构成的手段。选择好位置后就要构思构图，画面的主题皆由画者决定。画者应观察景物的远中近景，通过透视、虚实、色彩对比实现远近关系，远景到近景的描绘应有合理顺序，按照虚实透视变化呈现在画面上。构图会直接影响作品的成败，画者应选择一些典型的场景和角度，用合适的表现手法进行描绘。当确定好要画的角度和框架时，多观察上下左右，注意视平线的高低和要表现的主题能否建立有序的关系：视平线降到低位置就可以充分表现天空和云彩，视平线较高则更有利于表现辽阔的草原或大海。视平线选择不好会使想要表达的物体不明确，作品缺乏表现力。一般情况下视平线不要选择正中央，容易产生画面上下分割的感觉。

　　开始运笔后就要经营画面。此时不能将选好的景色全部反映在画面上，因为我们面对的人文、自然景观不是处处都合乎画面的需要。画者要把每一处画得精彩，但不能照抄自然，要把握好主次与主体，从大色块上描绘景物。

　　画者要用概括的方法使画面整体统一，切勿看树画树、看墙画墙，注意光线的变化和环境的相互影响。如果不用概括的方法起笔，会造成画面造型色彩不统一。在早晨和傍晚作画时更要概括地描绘景物。

　　画者要用取舍的方法强化主题、塑造整体，舍弃影响画面构成因素的景物及多余的色彩，把一些有利于体现画面形色的因素搬移到画面上来，使画面符合自然规律且具有生动美感。在表现的过程中还可以夸张地描绘自然景物，目的是让画面更富有节奏和韵律。

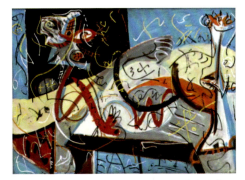

波洛克作品

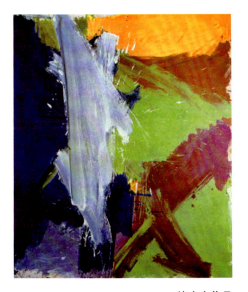

德库宁作品

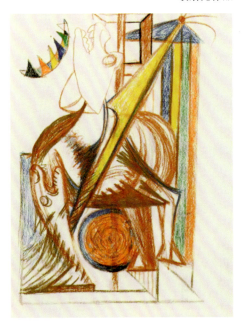

波洛克作品

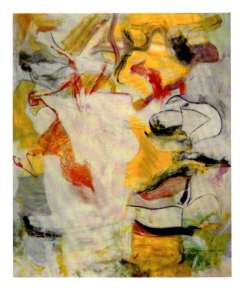

德库宁作品

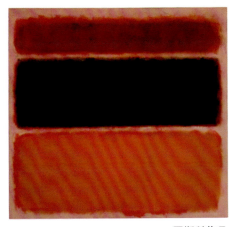

罗斯科作品

第五章 色彩风景写生

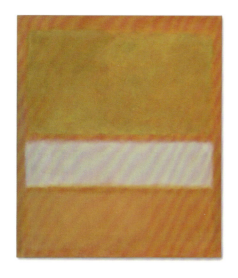
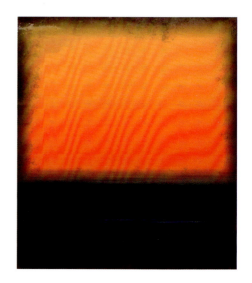

罗斯科作品　　　　　　　　　　　　罗斯科作品

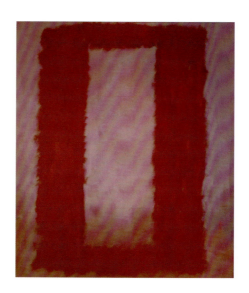

罗斯科作品

三、画面的空间表现

架上绘画是在二维平面上表现三维空间，高度和宽度较为容易体会，而深度则是绘画艺术中需要解决的难题。

风景写生要表现景深与辽阔的视觉感受，对于中间层次的处理至关重要，随着空间表现研究不断深入，四维空间（表现高度、宽度、深度和时间）甚至五维、六维等更深层次的抽象表现相继出现。

在风景写生中，掌握焦点透视是处理空间的一个重要方法，写生中的视平线和视角在一定位置上呈现有规律的透视特征，即近大远小、近实远虚、近高远低等。色彩透视会由于每个人视觉感受的不同产生多种多样的表现，由于空气中的水雾、尘土在光的作用下对景物产生影响，作画时也要注意色彩纯度（即近强远弱）的空间结构变化。

风景写生中要尤其注意明暗变化，学会灵活运用明暗变化特征可有效增强画面的空间对比关系。画面景物因素越多，其明暗变化也就越复杂。在构图和绘画过程中，要对画面整体的明暗关系有总体把握，适当对明暗面进行整合和强化，这样不仅能避免画面杂乱，还能更好地拉开空间距离。在明暗的比较中，近景明暗对比更强，远景稍弱，有意识地增强明暗变化或伸缩明暗范围有助于表现画面空间。

处理好冷暖和纯度的关系同样可以增强画面的空间表现力度。通常来讲，远景不宜过暖，因为暖色相对于冷色更容易跳出画面；远处景物的色彩纯度（即饱和度）也不宜太高，因为空间透视和空气色素等因素决定了远处色彩偏灰，如果将远景色彩画得过纯会破坏色彩的冷暖关系，也会破坏空间和色彩的关系，使画面色彩结构变得零散无序。

风景写生的主次与虚实刻画对画面空间表现的影响也很明显，中国画论有近浓远淡、近详远略、远山无纹、远树无枝、远水无波的见解，通俗地讲就是处理远景时要概括简练，处理近景时要准确详细，在主次关系上把主要精力放在主体景物的刻画上，使画面虚实相生，主次分明，构成深远的空间层次。

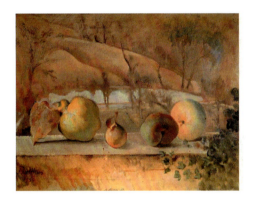

巴尔蒂斯作品

巴尔蒂斯作品

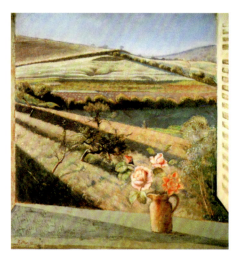

巴尔蒂斯作品

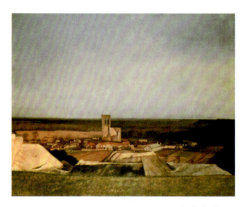

巴尔蒂斯作品

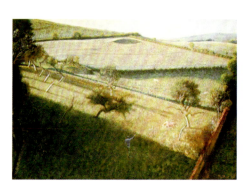

巴尔蒂斯作品

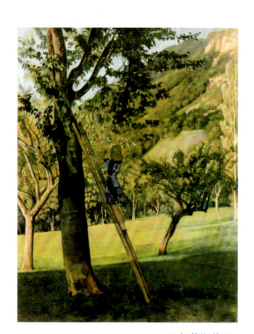

巴尔蒂斯作品

洛佩斯作品

第五章 色彩风景写生

洛佩斯作品

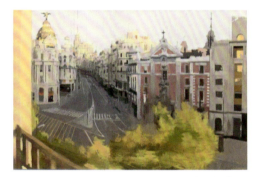

洛佩斯作品

阿利卡作品

阿利卡作品

阿利卡作品

105

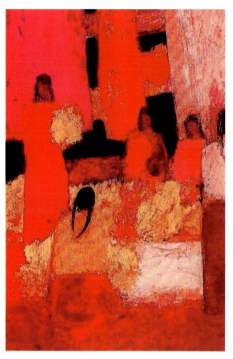

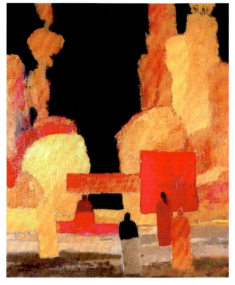

卡特林作品

卡特林作品

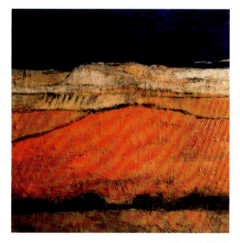

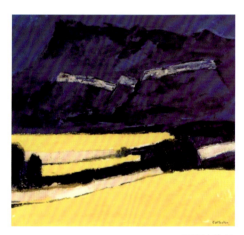

卡特林作品

卡特林作品

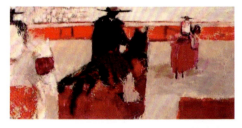

卡特林作品

第五章 色彩风景写生

多伊格作品

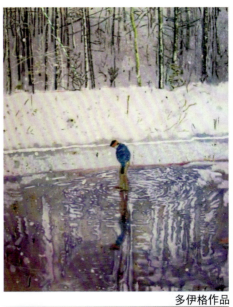

多伊格作品

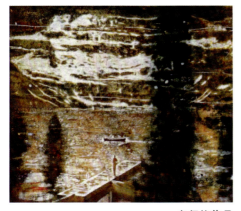

多伊格作品

多伊格作品

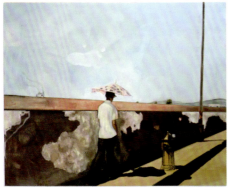

多伊格作品

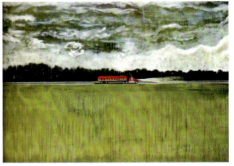

多伊格作品

107

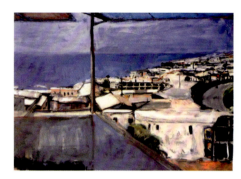

迪本科恩作品

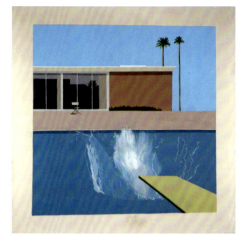

霍克尼作品

迪本科恩作品

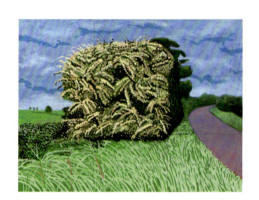

霍克尼作品

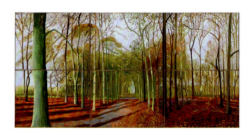

霍克尼作品

四、风景写生的画面问题

1. 天

天空不能处理得过于僵硬，要有通透、透气的感觉；不可过于粉气，影响整幅画面的空间透视。如果我们孤立地去观察天空，没有将天空结合地面及其他景物综合分析，或者将天空单薄、单调地处理，就会影响天空的空间关系和色彩构成，如只用蓝色表现天空会显得刻板、不通透。

季节、时间、气候的变化使天空的色调不断改变，要想表现其深远通透的气势，在画面中用色和用笔十分关键。画者不可只用一种蓝色去描绘蓝天，因为天空会呈现银灰色、紫灰色、蓝灰色等颜色，越是接近地面，蓝色的成分就越弱，更偏向于暖灰色。在用笔上，用干画法表现云朵的体积与空气的动态，用湿画法表现空气的通透和空灵，这样便能将天空处理得生动。

光线对土质的地面色彩影响很大，画黄土地时不能单一地表现黄色，而是要和天空的紫灰色形成对比。近景的土质色彩受到阳光的作用明显偏暖色，因此可加强暗部的深度，细致刻画亮面的土块，与远景呼应。草地和麦田的固有色明确，草地的远景色彩因素较多，涉及环境、天空、空气等，呈冷灰色；近景呈暖绿色，在用笔上要注意区分绿地的远近空间。石质地面色彩偏灰，受周围环境色及天空色彩的影响较大，画者应注意画面的透视变化，区分出冷灰与暖灰来表现画面。

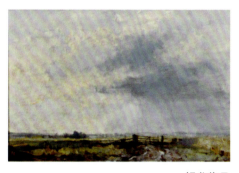

锡戈作品

2. 地

地在绘画中指的是地域性特征所体现的不同质感的地面，它与天空遥相呼应，在色彩上相互影响。地面很容易画空或画琐碎，处理好色彩的透视关系是关键。一般情况下，远景的地面更受天空的环境色影响，固有色和天空色融合，色彩纯度较弱，且远处地面的景物偏小，近处地面的景物较大，刻画时更要细心，在冷暖明暗对比上也要有意识地加强。

洛佩斯作品

3. 山

画山时先要观察山体的走势方向。画山取其势，孤立、没有气势的山也失去了其雄伟的本色。风景画初学者很难表现出山峰的高大壮丽，且看不清山峦丰富的色彩变化和朴实庄重的造型特点，容易将山的造型画得呆板且没有层次。

作画时，取用有特点的山形，运笔上下左右兼顾刻画，要特别注意山的边缘线与天空交汇处的虚实处理和变化节奏。画山时色彩不可轻浮，要用厚重的颜色体现山的空灵壮阔，注意山顶到山脚的层次变化，拉开空间。

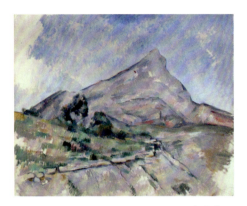

塞尚作品

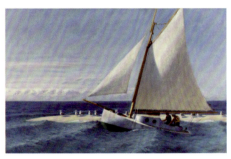

霍珀作品

4. 水

受光的反射影响，水面与天空经常呈现出水天相接、水天一色的景象，天空与水面颜色看似相同，但在处理时还是要注意将二者区分。画水不可过于单调平缓，在自然界中，环境因素对水的影响非常大，水面随着天气、时间、环境的变化呈现出千姿百态的模样。画湖水中的倒影时要让倒影显得比实物更为清晰，与地面上的景物形成对比，陆地上景物的明暗关系要弱于湖面上的倒影，倒影的边缘线比实物更加明确，同时要注意实景和倒影的远近高低关系，增强画面空间层次的表达。画动态的水时要观察水的运动变化规律，注意其结构和方向，使画面的空间层次更好地呈现。

5. 树

树是绘画语言中较难的课题，画者容易将树画得千篇一律，形色上没有区分，色彩变化较弱。树有种类和结构等区别，画前要先了解某种树的生长习性、枝干的结构变化。在处理边缘结构时不可画成平面的扇形，因为树枝是生长在树干的前后左右，有其透视空间变化，也受光线影响具备明暗关系。

画树根与地面的连接处时，要注意树根的环境色及它的造型变化，不能将其画得生硬、死板。树叶的色彩随着季节不断变化，造型有宽、尖、圆、针、厚、薄、老、嫩、大、小等区分，阳面的树叶茂盛，阴面的树叶稀疏。画树叶时要记住分组、分团块画，深入造型时再刻画较为突出的树叶，运笔自然、不拘于法。

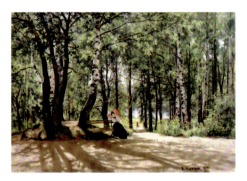

希施金作品

6. 物

无论画城市还是乡村，建筑物都是绘画中的重要表现对象。画建筑物时，初学者经常会用笔生硬，将造型表现得散乱歪斜，与自然景物不能够很好融合。要克服这些困难，首先需认真观察建筑物的形体结构，确保每条结构线的透视关系正确。在强烈的光线下，建筑物的形体十分明确，轮廓清晰可塑，此时要注重造型的体块关系和明暗色彩对比。建筑物的顶部受天空色彩和环境色的影响较大，若只画建筑物的固有色会使建筑物在整幅画中显得孤立、不协调，要将天光色、环境色和固有色结合起来描绘造型。

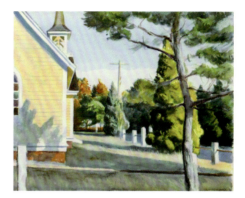

霍珀作品

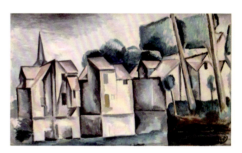

德朗作品

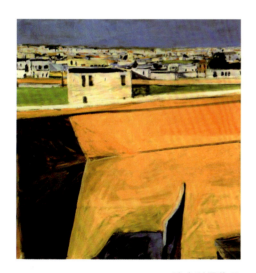

迪本科恩作品

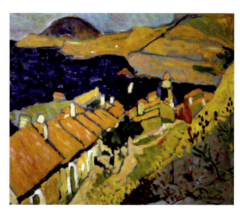

德朗作品

五、色彩风景临摹

以下列举的风景油画作品易于初学者临摹、学习。

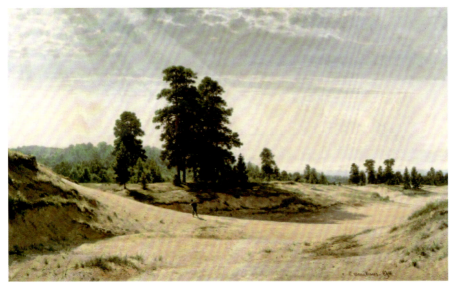

《森林边缘》 希什金

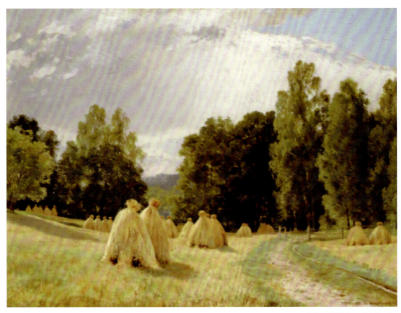

《黄草垛》 希什金

第五章 色彩风景写生

《Polesye》 希什金

《古尔祖夫地区》 希什金

《湖景》 希什金

《晚祷钟声》 列维坦

《傍晚金色普利欧》 列维坦

《三月》 列维坦

《湖心岛》 列维坦

《在湖边（特维尔地区）》 列维坦

第五章 色彩风景写生

《弗拉迪米尔之路》 列维坦

《意大利的春天》 列维坦

《克里米亚海》 库因芝

《云》 库因芝

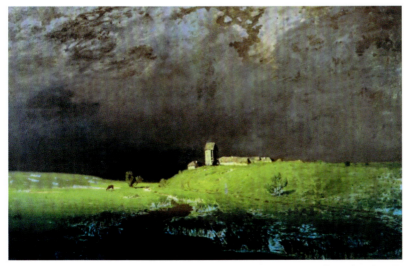

《雨后》 库因芝

第五章 色彩风景写生

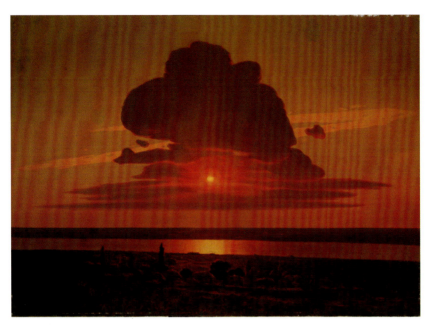

《第聂伯河上的红色日落》 库因芝

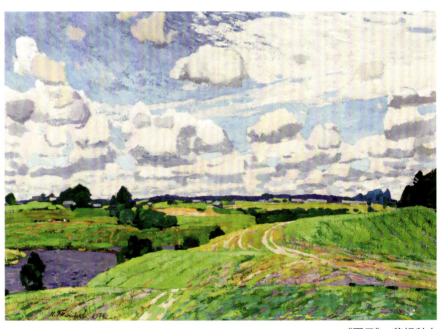

《夏天》 蒂姆科夫

《砍伐树木》 霍克尼

《墨西哥瓜纳华托》 霍珀

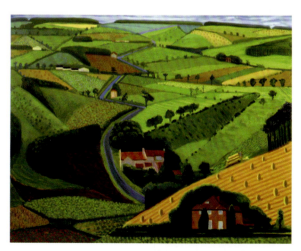

《穿越世界的道路》 霍克尼

第五章 色彩风景写生

119

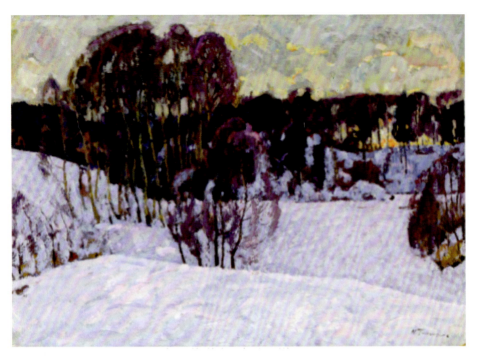

《冬天日落》 蒂姆科夫

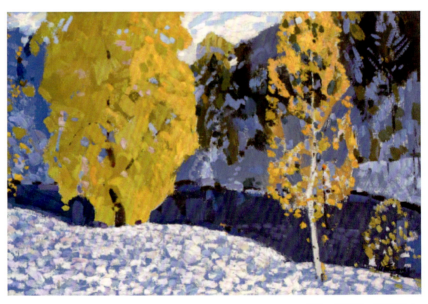

《第一场雪》 蒂姆科夫

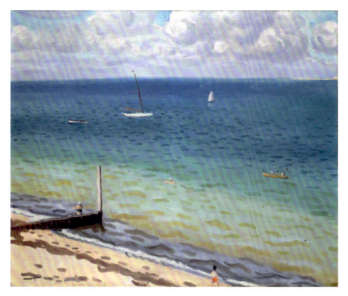

《塔勒河畔惠勒》 马尔凯

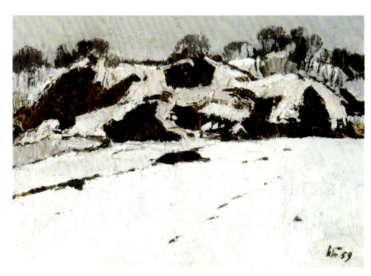

《冬天的雪》 蒂姆科夫

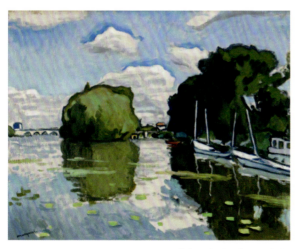

《波西塞纳河》 马尔凯

第五章 色彩风景写生

第六章　个人风格表达
Ge ren feng ge biao da

一、表现风格与表现语言

当下造型艺术在表现手法上通常分为具象和抽象两大类。具象表现的作品展现完整清晰的画面，抽象表现的作品打破了光与色完整的规矩，用色彩将自然表现得更加明确。随着艺术的发展，架上绘画不再局限于宁静清晰的古典表现，而是向着多元化风格转变，具象表现和抽象表现经常在同一幅当代艺术作品中并存。画者可根据个人想表达的思想内涵来决定将两种表现融合或分开，或将其中一种表现作为主导进行创作，以实现不同的艺术效果。

具象概念早已不能用写实概念来概括，具象表现中的造型已不仅仅是写生或者照片中的真实，经过几个世纪的艺术实践得出的将写实作为具象表现的原则或将造型艺术奉为唯一的理解已经不合时宜。

20世纪的具象绘画在创作与表现手法上与19世纪截然不同，如今的具象绘画已经从事物的外表脱离出来，是从现实场景中提取虚构的意象，用自由的想象力进行抽象创作。

刘爱民作品

刘爱民作品

刘爱民作品

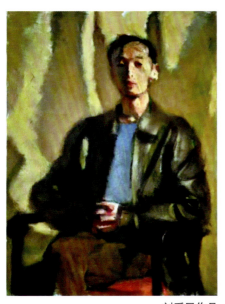

刘爱民作品

马田宽作品

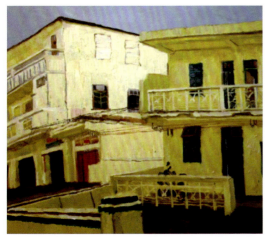

马田宽作品

抽象表现是指反对模拟自然的传统写实手法而形成的绘画风格。作为20世纪的主要思潮，抽象表现具有明确的限定，其一是将自然形象抽象为简单形象，并赋予其观念意识；其二是将自然形象作为基础的艺术构成，赋予其艺术创造力和想象力的表现，将自然形象抽象为几何模式。

抽象表现注重主观想象，在观察上要尽力消除物体的偶然形象，努力提取最本质的形象。

抽象表现的另一种方式是将特殊的物象作为创作构成的基础因素，从自然的个别形象中提取因素，将其表现为独立的艺术形象。抽象的另一个层面是非物质的构成，用非具象的形体或图形构成画面，画面造型形式多样。

象征表现更加注重精神和理想的追求，表现方法上注重对心理活动进行描写，表达主观的情绪。象征表现所追求的目标是构建现实与精神之间的桥梁。

象征表现作品常常采用寓意表现手法表现人对自然的感悟和梦幻的想象，从而引出人的内心情境。象征表现作品不在于表现主题，而在于传达永恒的情感。抽象表现作品的色彩表现语言丰富，表现形式多样。

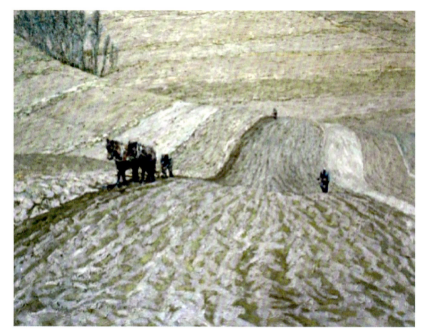

马田宽作品

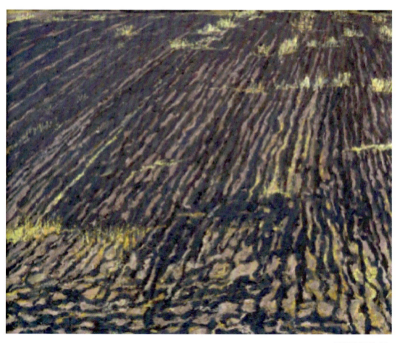

马田宽作品

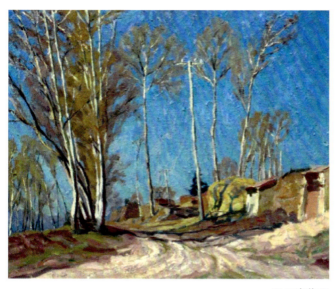

马田宽作品

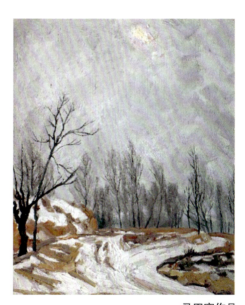

马田宽作品

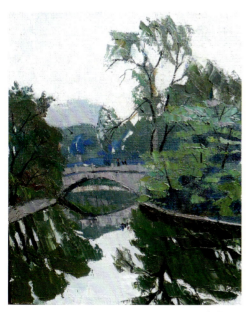

马田宽作品

第六章 个人风格表达

杨健雄作品

杨健雄作品

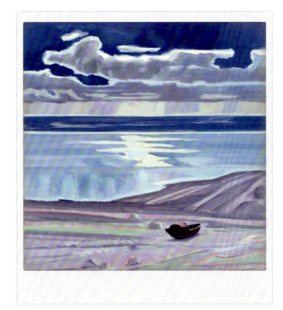

杨健雄作品

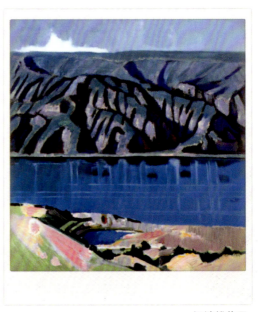

杨健雄作品

第六章 个人风格表达

杨健雄作品

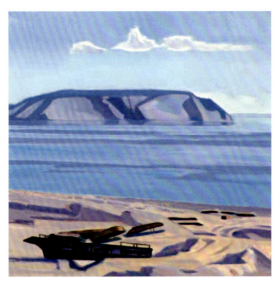

杨健雄作品

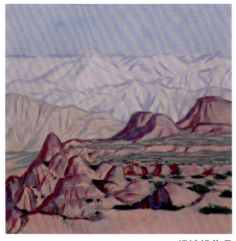

杨健雄作品

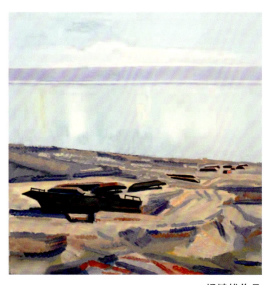

杨健雄作品

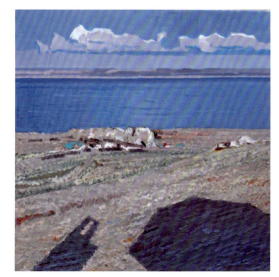

杨健雄作品

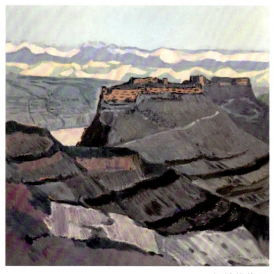

杨健雄作品

第六章 个人风格表达

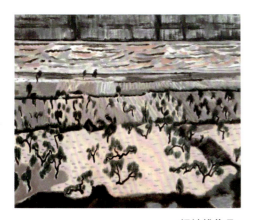

杨健雄作品

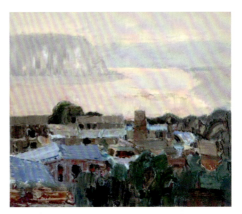

杨健雄作品

杨健雄作品

杨健雄作品

二、造型意识与创作

对于绘画初学者来说,意识训练是基本训练。面对被画物象时,我们必须将这个物象转化为画面造型和绘画语言,在作画过程中必须排除与造型无关的因素,超越对物体一般意义上的认识,将物体转化为图形色块关系进行思考,通过对色块进行组合排列以构建画面秩序,实现画面美感。造型意识有着十分重要的作用,是培养个人绘画语言的关键因素。

绘画语言有外在和内在之分。内在语言潜藏在艺术作品之中,画家的思想意念包含于这种内在语言;外在语言是在作品中能被直接感知到的绘画因素,一般是指形式和材料笔触的表现。

写生是美术专业学生必须要经历的训练过程。写生要有明确的立意,不能简单描摹,在动笔之前要先构思,明确表现形式和表现思想。写生是用具体生动的形象反映客观物象,客观物象是绘画的载体。绘画作品的艺术品位取决于写生立意的高低,不是简单用技巧就能表达的。

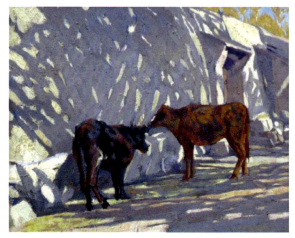

马田宽作品

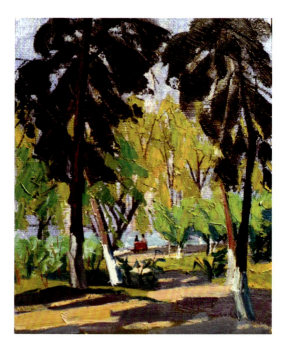

马田宽作品

创作活动是绘画艺术活动的最高阶段，是对画家技巧和综合能力的全面测试。创作倾向有两类，一类是面对客观物体的创作活动，另一类是没有直接面对物象的创作活动。无论是用哪一种形式进行创作，都不能离开创作立意。

在创作过程中不仅要注重画面构图和表现技法，更要加深立意，增强创作的思想深度和表现力度。无论是用大画还是小画进行创作表现，只要思想深刻、感染力强，一幅作品的品质就能得到提升。创作时要进行长期的构思和想象，足够的想象空间是创作的前提。画面的寓意同样体现着艺术家的修养和能力。

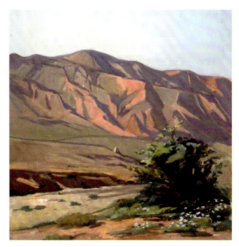

吴立鑫作品

蒋维乐作品

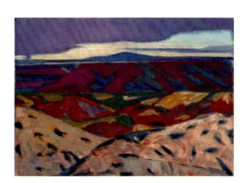

吴立鑫作品

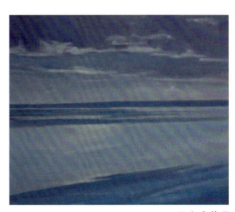

吴立鑫作品

第六章 个人风格表达

131

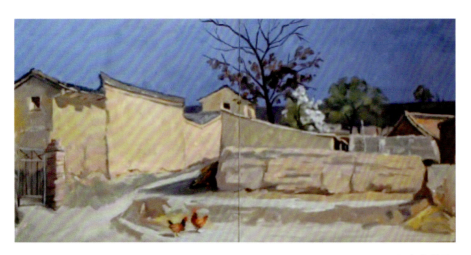

吴立鑫作品

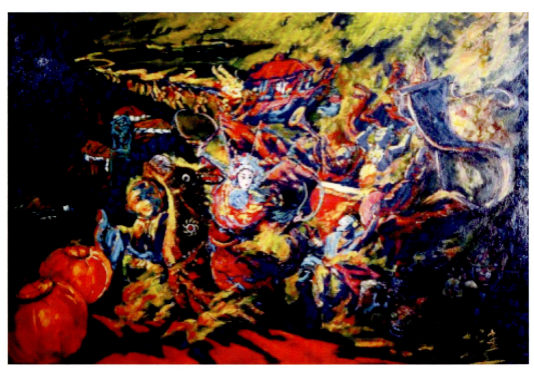

李子墨作品

第六章 个人风格表达

李子墨作品

边道欣作品

边道欣作品

边道欣作品

边道欣作品

边道欣作品

边道欣作品

第六章 个人风格表达

三、个人风格的形成

风格是个性的体现,绘画艺术中的风格是指绘画作品呈现的个性特征。贡布里希认为风格是表现独特且可辨认的形式,个人风格是指画家在创作过程中对个人品质的呈现,画面形式是绘画风格的具体表现。

在巩固基础阶段,构图有着十分重要的意义。构图首先要考虑将什么样的主题展现给观者,通过画面整合和组织空间达到构图的目的。表达运动的物体时要抓住瞬间的形象表现出事物的精神境界,有意识地去除不想要的自然因素,保留结构和整体,这个有机整体放在画面中要非常和谐。学习者要在不断的创作实践中理解构图的目的,以饱满的热情去感知自然,到达一定阶段后不能仅依靠构图法则,而要以构成画面有机整体为目的进行创作。作品的魅力能表现个人的综合能力,要使艺术作品打动人心,就要先理解构图的意义。

风格的形成依赖于主观和客观方面的因素和条件。主观方面包括性格修养、社会阅历、艺术实践能力等,客观方面包括民族文化、地域环境、社会历史等。

对于长期进行创作研究的人来说,认识自身的个性特征或发扬个性特点非常重要。画者要在构图创作中不断探索个人风格,并将这种风格逐渐转变为自然流露的个人气质。

赵无极作品

赵无极作品

赵无极作品

第六章 个人风格表达

吴冠中作品

吴冠中作品

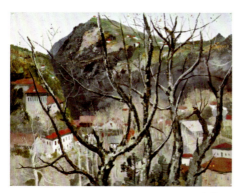

吴冠中作品

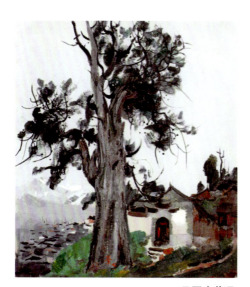

吴冠中作品

绘画初学者很容易陷入他人的风格技法。发展个人的风格语言要做到在认识上与所学的大师作品保持距离，这既有利于吸收经验，又能认识自身的风格特征。当然绘画技法的训练与培养也很重要，不可盲目地追求所谓的风格。

当代艺术作品形式多样，展现出的艺术风格和面貌具有时代特征。不同的历史时期有不同的艺术风格。绘画作品能反映时代的共性，是时代的自发性产物，是艺术家自觉性的体现。尽管同时代作品的风格不尽相同，但从整体上看只是细节上的区别。

目前中国的艺术作品仍以写实、明快的风格为主，只是由具象写实延伸出了多元化风格的探索。作品风格受画家个性和社会环境影响，已然成为一种综合景象。培养学生的感悟力和创造力是目前美术教学中的重点。学习者应深切地感悟时代的气象，让自己的艺术创作之路充满光彩。

137

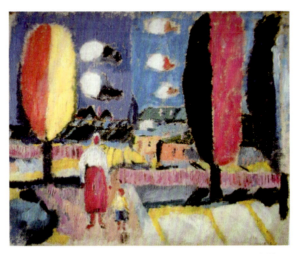

马列维奇作品

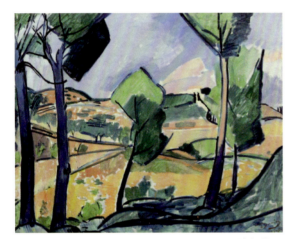

德朗作品

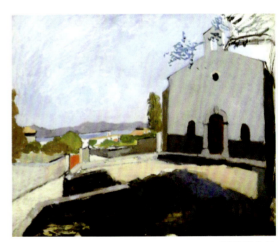

马蒂斯作品

第六章 个人风格表达

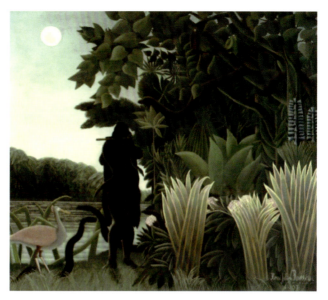

卢梭作品

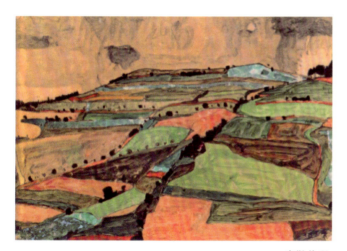

席勒作品

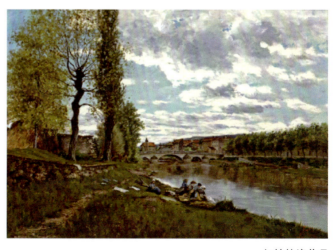

加林拉洛作品

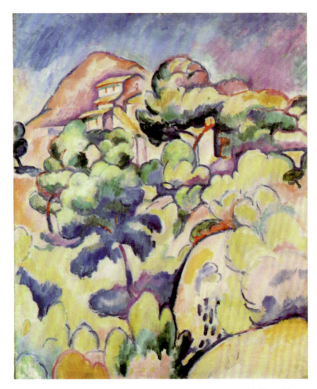

布拉克作品

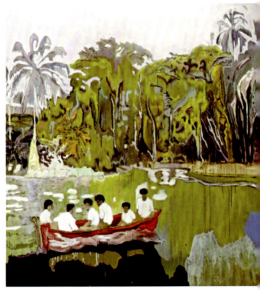

多伊格作品

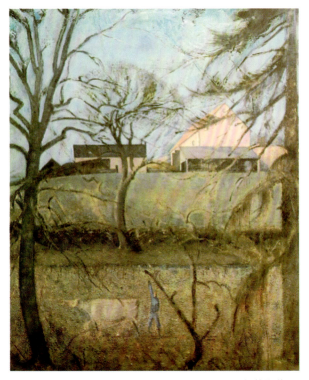

巴尔蒂斯作品

第六章 个人风格表达

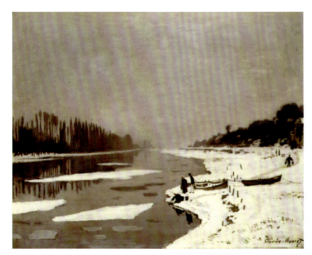

莫奈作品

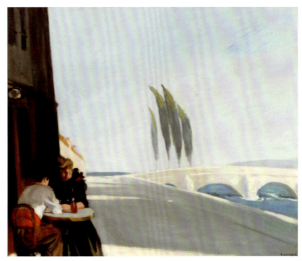

霍珀作品

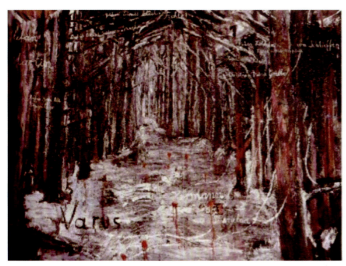

基弗作品

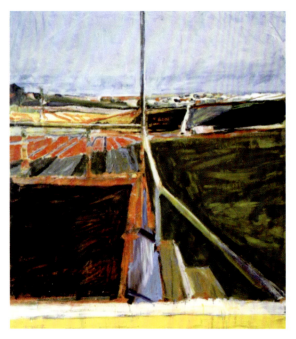

迪本科恩作品

弗洛伊德作品

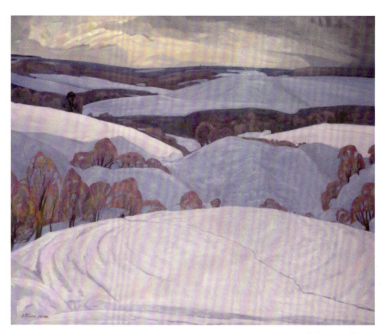

蒂姆科夫作品

第六章　个人风格表达

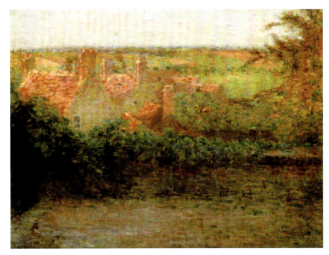

塞蒂纳作品

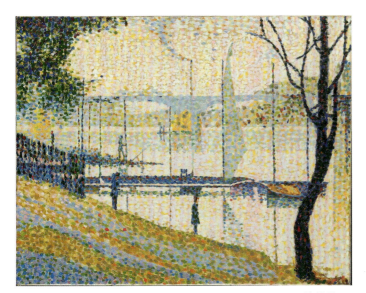

修拉作品

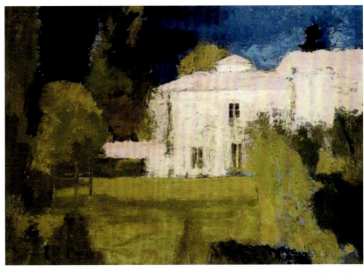

卡特林作品

143

示范 作业
SHIFANZUOYE

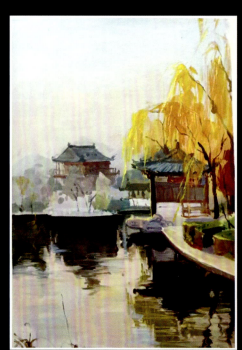

个人风格表达——色彩风景写生

第六章 个人风格表达

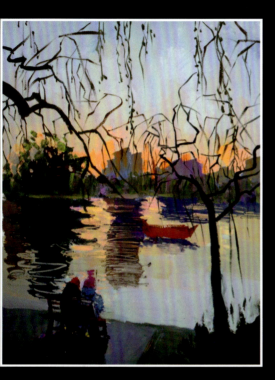

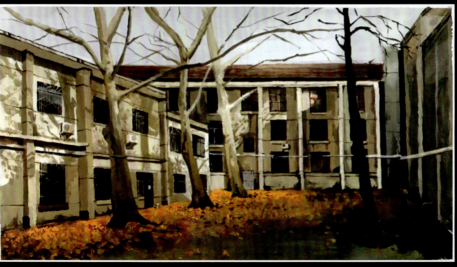

Demonstration
示范作业
SHIFAN ZUOYE

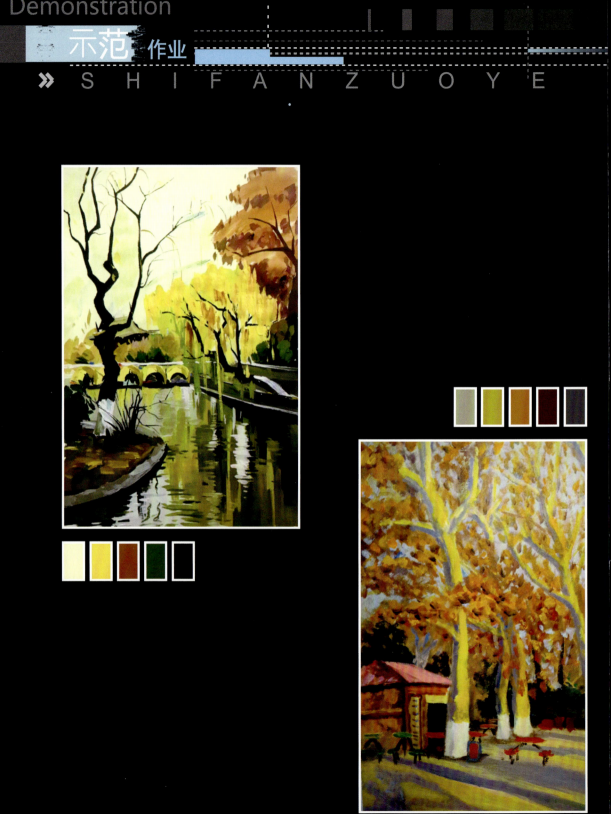

个人风格表达——色彩风景写生

第六章 个人风格表达

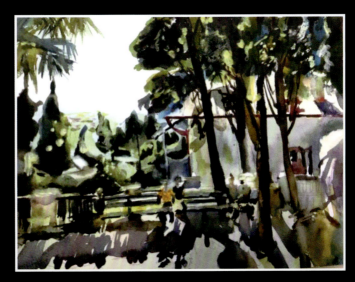

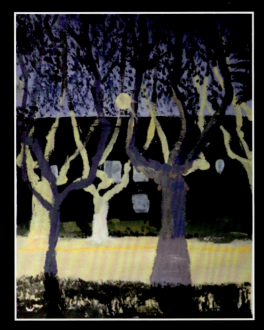

147

Demonstration
示范 作业
SHIFANZUOYE

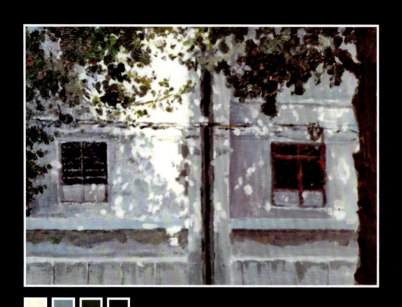

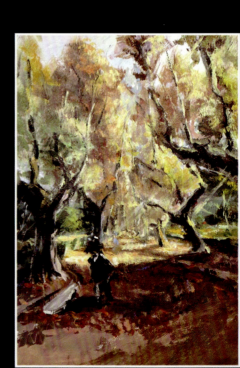

个人风格表达——色彩风景写生

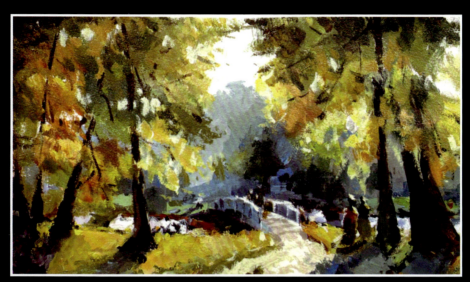

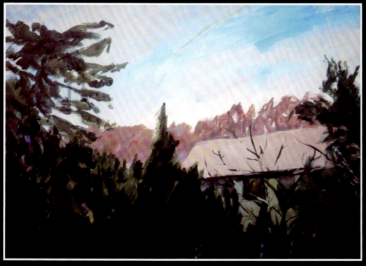

第六章 个人风格表达

参考文献

马田宽,石峰.色彩基础[M].西安:西安交通大学出版社,2017.
靳尚谊,丁一林.油画[M].杭州:中国美术学院出版社,1999.
周刚.水彩画水粉画[M].杭州:中国美术学院出版社,2008.
高天雄.色彩教学[M].北京:人民美术出版社,2008.